Palazzo Cavour

REGIONE PIEMONTE

luci in galleria

da Warhol al 2000

Gian Enzo Sperone
35 anni di mostre fra Europa e America

hopefulmonster

LEARNING
RESOURCES
CENTRE

Luci in galleria
da Warhol al 2000
Gian Enzo Sperone
35 anni di mostre tra Europa e America

Palazzo Cavour, Torino
6 ottobre 2000 - 14 gennaio 2001

a cura di
Anna Minola
Maria Cristina Mundici
Francesco Poli
Maria Teresa Roberto

REGIONE PIEMONTE
ASSESSORATO ALLA CULTURA

Direzione Promozione Attività Culturali
Rita Marchiori, Direttore

Settore Promozione Attività Culturali
Marilena Damberto, Dirigente

Progetto e direzione dell'allestimento
Marisa Coppiano
collaborazione al progetto
Luciana Rossetti

Organizzazione
Beppe Calopresti
Marianna Policastro

Segreteria
Vincenzo Lecchi
Patrizia Moffa
Alessandra Santise

Ufficio Stampa
Gabriella Braidotti, Torino

Immagine grafica
Daniele Arnaldi, Torino

Illuminazione
Paolo Ferrari, Torino

Allestimento
Silvano Bauducco, Torino
Mauro Pettigiani, Torino

Assicurazione
Inassital, Torino
Willis Corroon Group, Londra

Trasporti
Giorgio Ghilardini, Torino
Gondrand s.p.a., Torino
Propileo Transport, Roma
York Fine Transport, Milano

Comunicazione
Gallo Pubblicità Torino

Edizione
hopefulmonster editore, Torino

Testi
Anna Minola
Maria Cristina Mundici
Francesco Poli
Maria Teresa Roberto
Robert Rosenblum
Harald Szeemann
Tommaso Trini

Traduzioni
Lucian Comoy, Trieste
Christa Pardatscher, Torino
Hilary Martin, Torino
Simon Turner, Torino

Crediti fotografici
Nedi Bardone, Biella
Roberto Goffi, Fubine (Alessandria)
Paolo Mussat Sartor, Torino
Paolo Pellion, Torino
Enzo Ricci, Torino
Studio Blu, Torino
Guido Vitali, Radda in Chianti (Siena)

Ideazione grafica e impaginazione
hopefulmonster

Copertina
Daniele Arnaldi, Torino

Fotolito
Fotolito FB, Torino

Stampa
Garabello artegrafica, San Mauro Torinese (Torino)

Si ringraziano gli artisti e i collezionisti privati che hanno contribuito alla realizzazione della mostra

Eccoci finalmente arrivati alla presentazione della mostra che avevamo preannunciato nella primavera scorsa, in occasione della pubblicazione del libro dedicato alla lunga attività di Gian Enzo Sperone.

Seppure il numero dei pezzi sia necessariamente contenuto rispetto alla ricca rassegna presentata nei due volumi, sono certo che l'attento lavoro dei curatori sia riuscito a darci una panoramica esauriente dei più significativi artisti contemporanei che hanno incrociato i loro destini artistici con la galleria Sperone, prima a Torino e, poi, nelle sue tappe successive fino a New York.

La visita della mostra è dunque un ripercorrere gran parte della storia dell'arte contemporanea, attraverso le lungimiranti scelte di questo illustre "emigrato" torinese che non solo ha portato per la prima volta a Torino le avanguardie internazionali, ma soprattutto ha contribuito in maniera fondamentale a far conoscere gli artisti italiani negli Stati Uniti.

Spero quindi che al di là dell'occasione costituita dall'omaggio di oggi agli artisti e al loro collezionista, l'avventura di questa preziosa attività possa continuare con lo stesso entusiasmante successo, dando lustro, insieme al suo principale protagonista, anche alla città e alla regione che ne è stata il trampolino di lancio.

The time has finally come for us to present the exhibition we initially announced last spring upon the occasion of the publication of the book dedicated to the long-term work of Gian Enzo Sperone.

Though the number of works is necessarily only a selection, and cannot be compared to the vast array illustrated in the two volumes, I feel certain that the curators' excellent work can provide us with a broad overview of those leading contemporary artists whose destiny has encountered that of the Galleria Sperone, first in Turin and then, during each successive stage, all the way through to New York.

A visit to this exhibition is a journey through much of the history of contemporary art, through the far-sighted choices of this illustrious "émigré" from Turin who not only brought the international avant-garde to that city but, most importantly, made a fundamental contribution to making Italian artists known in the United States.

When this homage to the artists and to their collector comes to an end, I hope this valuable activity can continue to reap the same exciting success, bringing prestige and honour, not only to the man who made it possible, but also to the city and the region where it all started.

Giampiero Leo
Assessore alla Cultura della Regione Piemonte

Indice
Index

Il bandolo della matassa

Unravelling

Nel 1994, per festeggiare il trentesimo anniversario della sua attività, Gian Enzo Sperone organizzò nella sua galleria romana un'ampia mostra collettiva intitolata *La metafora trovata*, con la presenza di opere di una quarantina di artisti, quasi tutti protagonisti nelle varie fasi della storia delle tre gallerie di Torino, Roma e New York. Era una mostra per nulla sistematica, aperta e vitale, caratterizzata da un felice incontro dialettico fra linguaggi e visioni estetiche di diverse generazioni, il cui denominatore comune era la qualità, costante nel tempo, anche se all'interno di continui cambiamenti.

Nel suo testo in catalogo Sperone arrivava alla seguente conclusione, ovviamente più che problematica: "Se dalle pagine di questo opuscolo non venisse fuori un'idea, né un chiodo fisso a sostegno di scelte più o meno intensamente volute o subite sino ad ora, sarei il primo a non stupirmene e a non dolermene […]. Qualche cosa mi sembra tuttavia di aver appreso con successo: non aveva ragione Duchamp quando affermava che l'opera d'arte perde la sua forza espressiva dopo trent'anni. Le cose che ho visto, amato, detestato, sono lì a testimoniare il contrario, suggestive come allora. Eppure io, da allora sono cambiato un bel po'. Dunque il bandolo della matassa esisterebbe e se così è lo troverò un giorno o l'altro"[1].

La metafora trovata, intesa come una sintesi emblematica di uno stile di lavoro e di una specifica strategia culturale sempre tesa alla valorizzazione delle esperienze artistiche più stimolanti e innovative, può essere vista come una sorta di "autoritratto" del gallerista, la cui creatività si esprime in modo indiretto attraverso quella degli artisti a cui si sente più legato.

La nostra intenzione, in questa esposizione a Palazzo Cavour, è stata, per molti versi, proprio quella di mantenere lo spirito della mostra romana, pur ampliando notevolmente il raggio delle scelte. E in questo modo, forse, abbiamo raggiunto un obiettivo soddisfacente: mettere in scena, allo stesso tempo, una mostra "di" Gian Enzo Sperone, e una mostra "su" (dedicata a) Sperone, evitando il rischio di noiosi slittamenti celebrativi, o peggio ancora commemorativi.

Del resto, il lavoro di ricostruzione approfondita, e accuratamente filologica, dei trentacinque anni di lavoro del gallerista è stato portato a termine con la pubblicazione di un volume che documenta con testi e immagini tutte le vicende espositive delle gallerie di Torino, Roma e New York[2].

To celebrate the thirtieth anniversary of his activity in 1994, Gian Enzo Sperone put on a large group exhibition entitled *La metafora trovata* in his Rome gallery. It included works by about forty artists, almost all of them important names in the history of the three galleries in Turin, Rome and New York. The exhibition was dynamic and open, in no way systematic. It was a successful dialectical encounter between the languages and visions of art from different generations: the common denominator being a consistent quality maintained over the years of constant change.

In the text he wrote for the catalogue, Sperone came to the following conclusion, clearly problematic: "If this booklet does not lead to an idea – formal or fixed – that might explain choices made more or less passionately or imposed by others, I would be the first not to be surprised and to have regrets [...] However there is one thing I believe I have successfully learned: Duchamp was mistaken when he asserted that a work of art loses its expressive power after thirty years. The things that I have seen, loved and hated are there to prove the contrary. They are as forceful now as they were then. Yet I myself have changed considerably since that time. Possibly the puzzle can be unravelled: if it can, sooner or later I shall succeed."[1]

La metafora trovata, "the metaphor found": the emblematic fusion of an approach to work and a particular cultural strategy, designed to enhance the most stimulating and innovative artistic experiences. It can be seen as a sort of "self-portrait" by the gallery director, whose creativity is indirectly expressed through that of the artists to whom he feels closest.

Our intention in this exhibition at Palazzo Cavour has been to maintain the same spirit as that of the Rome exhibition, despite the greater breadth of selection. By doing so, we hope to have reached a satisfactory objective: to stage not only an exhibition "by" Gian Enzo Sperone, but also one dedicated to, or "about" Sperone, without running the risk of sliding into tedious celebration or, worse still, commemoration.

The complex task of reconstructing the twenty-five-year career of the gallery director with philological accuracy was completed with the publication of two volumes which, through texts and images, document all the exhibition activities of the galleries in Turin, Rome, and New York.[2]

For Turin, this "return" of Sperone is of particular significance. Over the years, Turin has become one of the most important centres of contemporary art in Italy and in Europe. This is partly due to the activities of the museums (the Galleria Civica d'Arte Moderna since 1959, and the

Per Torino, questo "ritorno" di Sperone ha un particolare significato. Torino è diventata nel tempo uno dei centri più vitali dell'arte contemporanea in Italia e in Europa, oltre che per l'attività dei musei (la Galleria Civica d'Arte Moderna dal 1959, e il Castello di Rivoli dal 1984), in particolare per quella di alcune importanti gallerie aperte alle ricerche internazionali, che hanno contribuito a creare nella città una cultura artistica e un collezionismo d'avanguardia. Il gallerista che, senza dubbio, ha svolto in questo senso il ruolo principale, negli anni '60-70, è stato Gian Enzo Sperone, il primo a esporre in Italia la Pop Art americana; il primo a proporre artisti minimalisti, processuali e concettuali americani e europei – allora sconosciuti); ed è stato uno dei principali artefici della nascita del gruppo dell'Arte Povera e della sua valorizzazione internazionale. Questa esperienza torinese è storicamente la più importante, ma anche le successive a Roma, e con Angela Westwater a New York, fino ad oggi, sono caratterizzate da una tensione culturale e da scelte artistiche altrettanto significative e dinamiche. Pur continuando a documentare l'opera dei poveristi e dei concettuali, fin dal 1975 egli ha seguito con attenzione l'annunciarsi di nuove sensibilità e modi espressivi confluiti poi nel fenomeno internazionale del ritorno alla pittura. Di cruciale importanza, per esempio, è stato il suo ruolo nella determinazione del successo, soprattutto a New York, della Transavanguardia italiana.

Se l'aspetto peculiare della sua attività, fin dagli inizi, è stato quello di sviluppare con continuità un lavoro di collegamento fra nuove esperienze artistiche americane ed europee (con particolare attenzione alla situazione italiana), negli ultimi anni essa tiene conto dell'allargamento dei confini del sistema dell'arte e del pluralismo delle opzioni estetiche, focalizzando in particolare l'attenzione sulle proposte capaci di reinterpretare in termini innovativi e provocatori i codici della pittura e della scultura.

Per questi motivi, la mostra di Palazzo Cavour (il cui titolo *Da Warhol al 2000* vuole avere, nella sua sinteticità, un valore emblematico), oltre a essere un omaggio dovuto a Sperone, si presenta anche, soprattutto, come una straordinaria rassegna di circa sessanta opere che segnano le principali tappe dell'arte a partire dagli anni '60: dalla Pop Art alla Minimal Art, dall'Arte Povera alla Conceptual Art, dalla Transavanguardia e tendenze americane parallele (neoespressionismo, Neo Geo) alle esperienze più recenti di pittura, scultura e installazione, espressioni di un clima postmoderno stimolante e caotico, aperto alle più diverse suggestioni e contaminazioni culturali multietniche.

Il percorso espositivo ha un carattere molto variato, riservando continue sorprese da una sala all'altra. Pur tenendo conto, delle scansioni cronologiche, è stato pensato soprattutto per valorizzare al meglio la qualità delle singole opere in rapporto ai suggestivi spazi storici del palazzo.

Castello di Rivoli since 1984), but especially to those important galleries which have been open to international research, and which have helped create contemporary artistic culture and avant-garde collecting. The gallery director who, without doubt, played the most crucial role in the 60s and 70s was Gian Enzo Sperone. He was the first to exhibit American Pop Art in Italy, the first to introduce European and American Minimal, Processual and Conceptual artists, all then unknown. He was one of the driving forces behind the birth of the Arte Povera group and its manifestation on the international stage. The period in Turin is historically the most important, though the experience in Rome and now with Angela Westwater in New York have both featured a cultural drive and artistic choices which have proved equally significant and dynamic. While continuing to document the works of the "poveristi" and Conceptual artists ever since 1975, he always picked up signs of a new sensitivity and means of expression, which then converged into the international phenomena of a return to painting. For example, the role he played in determining the success of the Italian Transavanguardia, especially in New York, was of crucial importance.

From the outset, one particular aspect of his work was that of maintaining continuous links between the latest artistic movements in America and Europe (Italy in particular). In recent years, he takes into consideration the broadening of the art system and the pluralism of aesthetic options, focusing his attention particularly on works that are able to reinterpret the codes of painting and sculpture in an innovative and provocative manner. For this reason the exhibition at Palazzo Cavour (the brevity of whose title, *Da Warhol al 2000* – "From Warhol to 2000" – is emblematic), not only pays the homage due to Sperone but is also an extraordinary review of about 60 works which map out the most important moments in art as from the Sixties: from Pop Art to Minimal Art, from Arte Povera to Conceptual Art, from Transavanguardia and parallel American movements (Neoexpressionism, Neo Geo) right up to the most recent events in painting, sculpture and installation, the expressions of an exciting and chaotic postmodern climate open to the broadest influences and contamination of multi-ethnic culture.

The exhibition layout is very varied, with each area offering fresh surprises. Though it does take some notice of the chronology of events, it has mainly been designed to set off the individual works to their best advantage against the powerful backdrop of the historic building.

While virtually all the works on display have been exhibited in Sperone's galleries, many important artists who have worked or who still work with Sperone today are missing in this show. The selection could not ignore the display areas available nor the criteria chosen for the exhibition, which is but one of many possible. Fairly ample space has intentionally been given

Se la quasi totalità delle opere in mostra sono state esposte nelle gallerie di Sperone, non sono presenti in questa esposizione tutti gli artisti di rilievo che hanno lavorato o lavorano tuttora con Sperone. Ma non si poteva non operare una selezione in funzione degli spazi espositivi e dei criteri della mostra, che è solo una delle molte possibili. Si è voluto dare, intenzionalmente, uno spazio piuttosto ampio agli artisti delle ultime tendenze, per documentare nel modo più efficace gli interessi attuali del gallerista.

Dunque una mostra con una impostazione aperta sul futuro. Forse anche questa volta Sperone dovrà rimandare il ritrovamento del bandolo della matassa.

i curatori

to artists who are part of the latest movements in order to document the gallery director's current areas of interest in the most effective manner. This is, therefore, an exhibition which stays open to the future. Perhaps yet again Sperone will have to delay unravelling the puzzle.

the curators

1. G. E. Sperone, *La metafora trovata*, Edizioni Sperone, Roma 1994.

2. A. Minola, M. C. Mundici, F. Poli, M.T. Roberto, *Gian Enzo Sperone. Torino, Roma, New York. Trentacinque anni di mostre tra Europa e America*, hopefulmonster, Torino 2000.

1. G. E. Sperone, *La metafora trovata*, Edizioni Sperone, Roma 1994 (translated by Simon Turner).

2. A. Minola, M. C. Mundici, F. Poli, M.T. Roberto, *Gian Enzo Sperone. Torino, Roma, New York. Trentacinque anni di mostre tra Europa e America*, hopefulmonster, Torino 2000.

Gian Enzo Sperone
Robert Rosenblum

Con l'aiuto di una cronologia delle sue esposizioni, mi sono accorto che il coinvolgimento di Gian Enzo Sperone nei confronti dell'arte contemporanea è stato sorprendentemente parallelo al mio. La prima cosa che ho notato, in effetti, è che la sua carriera di mercante d'arte è cominciata nel 1963, con la mostra di un artista allora al centro di un acceso dibattito, di nome Roy Lichtenstein. Era una data che funzionava a puntino con il mio coinvolgimento personale e professionale con giovani artisti insolenti dal destino assolutamente incerto, dal momento che nello stesso anno io, che vivevo e lavoravo a New York, scrissi il mio primo articolo su Roy Lichtenstein, sostenendo l'importanza e la serietà del suo lavoro. Per giunta, l'articolo venne pubblicato non in una rivista americana, ma in *Metro*, che aveva sede a Milano, in traduzione italiana e anche nella sua originale stesura inglese. Ricordo di essermi chiesto, a quei tempi, chi in Italia avrebbe eventualmente potuto capire, o addirittura sostenere, quello che sembrava essere il carattere al 100% americano di Lichtenstein. Adesso conosco almeno una risposta a quella domanda: Gian Enzo. Egli divenne immediatamente l'esempio e il prototipo dell'europeo capace, diversamente dalla maggior parte di quegli ultra-sciovinisti dei newyorkesi dell'epoca, di tener d'occhio entrambe le coste dell'Atlantico. Era chiaro che negli anni Sessanta e Settanta egli rendeva possibile, per un pubblico italiano, la visione in anteprima di quello che, decenni più tardi, sarebbe risultato essere l'albo d'onore degli artisti americani - Rauschenberg, Dine, Warhol, Wesselman, Rosenquist, Flavin, Morris, Judd, Andre, LeWitt, Nauman, Twombly, Marden e altri. Ma teneva anche un piede sul suolo europeo, facendo esporre non solo compatrioti come Pistoletto, Zorio, Anselmo, Boetti, Merz, Kounellis, Paolini, ma anche Long, Gilbert & George, Kawara, Darboven, Dibbets, tra gli altri. Facendo un paragone con New York, molto difficilmente Torino, Milano e Roma si sarebbero potute definire in quei decenni "fiorenti capitali" dell'arte contemporanea; ma quanti ci vivevano, se tenevano d'occhio le gallerie di Sperone, potevano in vario modo affacciarsi a una vista d'insieme sul panorama internazionale dell'arte nuova ben più ampia di quella che veniva percepita da gran parte degli americani, che erano molto spesso ciechi di fronte a tutto quello che non era un prodotto autoctono. Fortunatamente, a New York la situazione è cambiata, e qui adesso siamo felici di esporre e ammirare l'inarrestabile avanzata delle Nazioni Unite degli Artisti. Adesso pensiamo che tutto questo sia perfettamente normale, ma negli anni Sessanta, quando Gian Enzo ha dato il primo impulso alla sua carriera, simili atteggiamenti erano di esclusiva pertinenza di un manipolo di pionieri. Assieme a molte altre persone i cui ricordi del mondo dell'arte, come i miei, risalgono a molto lontano, mi inchino al coraggio dei suoi esordi, a un'intuizione che ha gettato le fondamenta di un'inesausta attenzione all'arte del presente che promette di essere tanto appassionata nel Ventunesimo secolo quanto lo è stata nel Ventesimo.

Gian Enzo Sperone
Robert Rosenblum

With the help of a chronology of his exhibitions, I realized that Gian Enzo Sperone's commitment to contemporary art surprisingly paralleled my own. The first thing I noticed, in fact, was that his career as a dealer began in 1963, with a showing of a then wildly controversial artist named Roy Lichtenstein. It was a date that clicked into place with my own personal and professional involvement with impudent young artists of totally uncertain futures; for in the same year, living and writing in New York, I wrote my first article on Roy Lichtenstein, defending his importance and seriousness. Moreover, the article was published not in an American magazine, but in the Milan-based *Metro* both in an Italian translation and its original English. I remember wondering at the time who in Italy could possibly have understood, not to mention championed, what seemed to be the 100% American character of Lichtenstein. I now know at least one answer to that question, Gian Enzo. Immediately he became the very model of European who, unlike most of the highly chauvinistic New Yorkers at the time, could keep his eyes on both sides of the Atlantic. It was clear that in the 1960s and '70s he made it possible for an Italian audience to see for the first time what has turned out, decades later, to be an honor roll of American artists — Rauschenberg, Dine, Warhol, Wesselman, Rosenquist, Flavin, Morris, Judd, Andre, LeWitt, Nauman, Twombly, Marden et al. But he also kept one foot on European soil, exhibiting not only such compatriots as Pistoletto, Zorio, Anselmo, Boetti, Merz, Kounellis, Paolini, ma anche Long, Gilbert & George, Kawara, Darboven, Dibbets, among others. Compared to New York, Turin, Milan and Rome could hardly have been called in those decades flourishing capitals of contemporary art, but their residents, if they kept their eyes on Gian Enzo's galleries, could accumulate in many ways a broader view of the international spectrum of new art than was seen by many Americans who so often were blind to everything but the native product. Luckily, that situation has changed in New York, where we are now happy to exhibit and admire an ever-expanding United Nations of Artists. We think of this as perfectly normal now, but in the 1960s, when Gian Enzo launched his career, such attitudes belonged to a handful of pioneers. Together with many other people whose art-world memories are as long as mine, I take my hat off to his early courage, a vision that laid the foundations for a sustained alertness to art in the present tense that promises to be as keen in the twenty-first century as it was in the twentieth.

Arte è compiere la propria rivoluzione personale
Tommaso Trini

È anche questo, sì. E Gian Enzo Sperone l'ha compiuta. Mi riferisco alla rivoluzione di idee e atti che segnano la storia privata della sua persona e sfuggono alla celebrazione della figura pubblica. All'evoluzione del suo spirito, che non era necessariamente iscritta nelle sue origini svantaggiate. E al suo tesoro di conoscenze e testimonianze presso l'arte non solo moderna di cui beneficiamo tutti noi. Che dire di un grande gallerista che ha aperto nel tempo cinque gallerie in quattro città, e altrettante ne ha associate alla sua passione? Che lo spirito non ha voce nei bilanci. Avendo la saggezza di farsi guidare dall'ignoto che non lascia scampo, Sperone ha rischiato tutto nell'arte come solo ai creatori, ai veri creatori, è dato di scegliere.

E ha aperto innumerevoli albe alla bellezza insonne. A volere riunire tutti gli artisti di cui ha esposto per la prima volta l'opera ancora inedita, non basterebbe un solo museo. Ai quadri specchianti di Pistoletto si affacciò al loro primo apparire nella galleria di Tazzoli, era il '62. Entrambi accomunarono i loro riflessi in un'intesa di base che sarebbe durata. Michelangelo lo proiettava oltre Il Punto iniziale, lodandolo, nelle notti passate *Aux Halles de Paris* mentre preparava la mostra alla Sonnabend nel '64. L'ho conosciuto allora, Gian Enzo, in anticipo sulla prima galleria tutta sua. Come sia diventato l'italianista dei *pop artists*, è presto detto.

"L'art, ça veut dire d'abord enthousiasme", mi insegnava Michael Sonnabend, aggiungendo un po' del furore di Dante. Ileana visitava regolarmente i giovani studi parigini, annunciava la visita, teneva il taxi sotto i loro portoni, saliva, guardava, taceva, e tante grazie – pas un mot. Andavamo a vedere film cantati come *Les Parapluies de Cherbourg* che denotavano il *popism* dei francesi. Ecco, Sperone era fatto della stessa pasta. Lui pure era preso da furore e riserbo, quando lo vidi al lavoro a Torino; e amava la poesia. Se era nervoso, pas un mot.

A metà anni '60, Torino era al centro di se stessa. E l'arte vi addensava una terra incognita. Era la città dove il neocapitalismo italiano aveva cattedra di avanguardia, favoriva ordinate immigrazioni e confidava nel volto umano delle lotte operaie; i quadri, li comprava all'estero. Da quel capitalismo è sorta l'Arte Povera, che a sua volta ne ha anticipato la globalizzazione.

Torino non dormiva per fare i turni alla Fiat, Parigi non riusciva a dormire per i troppi ricordi. Arrivando all'alba da Parigi, osservavo sul tram le facce sonnacchiose e lavate dei turnisti – di quelli che andavano, di quelli che

venivano – senza potere distinguerli sotto la medesima routine paziente. Mentre Parigi preparava la contestazione del '68, Torino preparava l'Arte Povera del '67. Qui stavano catalizzandosi le migliori energie creative dell'epoca in un'intesa globale fra diverse tendenze e molteplici centri internazionali. Molti di noi si infatuarono del '68, fu un errore. Sperone non fece quell'errore e continuò da solo la sua attività già globale.

Aveva ormai sbagliato, del resto, a portare alcune delle sue mostre più belle a Milano nel '66 e '67. Non che fosse peregrino fare circolare i futuri "poveristi", insieme con gli artisti pop e i minimalisti; ma la sua fatica, così gravosa, inciampò nella leggerezza di questa città. La sua galleria di via Bigli era al centro del crocevia dei designers: il futuro quadrilatero della moda. In quell'occasione, Sperone confidò sul dinamismo di una città che è persino dimentica del "suo" Futurismo. Alla galleria dell'Ariete, Beatrice Monti scuoteva la testa sulla "cultura dei sarti". Stampa e politica si eccitavano al solo udire il nome del progetto Mi.To, la megalopoli che avrebbe unito i milanesi ai torinesi. Ricordo che Gian Enzo carambolò con la Seicento sull'autostrada di Mito, ma terminò la stagione delle mostre. Dove fossero gli stilisti di moda, a quel tempo, non so. Che avessero passione per l'arte d'avanguardia, nessuno lo ricorda.

Ogni elogio cerca appoggio in qualche valore. Qual è un valore tuttora condiviso dai più? È il senso di responsabilità. L'assunzione delle responsabilità individuali resta tangibile come il respiro, che c'è o non c'è. I valori estetici essendo opinabili, dico che il successo di Sperone si è fondato, prima di tutto, sull'esercizio delle responsabilità piene e provate che ha saputo assicurare alle sue scelte. E sul suo istinto di collezionista, poi, innato in lui come l'eleganza.

Al tempo in cui introdusse la Pop Art in Italia, non disponeva di capitali né di collezione. Le opere d'oltre Atlantico gli venivano affidate perché fluissero in raccolte influenti. Certi pezzi, poi, erano di tale spicco che dovevano tornare oltre Senna. Che fare per acquistarne uno o due con i propri sudati guadagni? Fare figurare che li aveva voluti quel certo collezionista di prestigio. Fu così che il giovane gallerista potè trattenere per sé un gran bel Rauschenberg.

Nel '69 a New York ho visto una "boule de neige" fra le sue mani. Tutto dev'essere iniziato così. Con sfere di vetro che, gira e volta, piova o soleggi, fanno nevicare sulla Casa Bianca. Vi raccoglieva il fantasticare del ragazzino povero che era stato? Quando scuoti una sfera, vedi un simbolo di trasformazione. Ha nevicato molto sui picchi dell'immaginario di Sperone.

La sua risolutezza è parlante come la sua figura. Una volta, Lisa Morpurgo fece visita a sua moglie Patrizia. Presentata a Gian Enzo, la grande

Turin used not to sleep in order to man the shifts at Fiat, whilst Paris used not to sleep for its excess of memories. Arriving from Paris at dawn, I used to observe the sleepy, washed faces of the shift-workers on the tram – those going, and those coming home – without being able to distinguish them in their same patient routine. Whilst Paris was paving the way to the protests of 1968, Turin was preparing the Arte Povera of 1967. Here, the finest creative energies of the period were catalysing themselves in a global agreement between different trends and a host of international centres. Many of us were infatuated with 1968; this was a mistake. Sperone did not make that error and continued his already global activity alone.

He had already made the mistake, anyway, of taking some of his finest shows to Milan in 1966 and 1967. Not that it was singular circulating the future "poveristi" together with the pop and minimal artists, but his great effort shied at the fickleness of this great city. His gallery in Via Bigli was at the centre of the crossroads of designers: the future "fashion square". On that occasion, Sperone trusted his dynamism to a city which has even forgotten its "own" Futurism. At the Galleria dell'Ariete, Beatrice Monti shook her head at the "tailors' culture". The press and political circles used to excite themselves even at just the mention of the Mi.To project, the megalopolis that would join Milanese and Turinese. I remember that Gian Enzo cannoned along the Mi-To motorway in his "seicento", but he ended the season of exhibitions. I don't know where the fashion designers were in those days. That they had a particular passion for avant-garde art is not something anyone seems to remember.

Every praise seeks support in some value. What value today is still shared by most people? The sense of responsibility. The assumption of individual responsibilities remains as tangible as breathing, which is there or isn't there. Since aesthetic values are debatable, I say that the success of Sperone is founded above all on the exercise of the full, tested responsibilities he was able to ensure in his selections. Plus his collector's instinct which is as innate in him as elegance.

At the time he was introducing Pop Art into Italy, he had neither capital nor a collection. The works from the other side of the Atlantic were entrusted to him so that they might end up in influential collections. Some pieces were so important that they had to return to the other side of the Seine. How was one to buy one or two of those with one's hard-earned wages? Show that they had been wanted by a certain prestigious collector. Which was how the young gallery director was able to keep for himself a really fine Rauschenberg.

In 1969 in New York, I saw a "boule de neige" in his hands. Everything must have started like that. With glass spheres that, when you overturn

astrologa lo squadrò subito: "Lei è Toro". Non curioserò nella tipologia taurina, so già che la sua buona stella magnifica lo sguardo. E difatti, per natura, lui affila uno sguardo insonne, appena filtrato da ostentati silenzi. Poiché nota tutto, delle cose vede anche ogni sgraffiatura. Alla comunella con gli artisti, preferisce dunque la familiarità con le loro opere. Può prendersi cura delle imperfezioni del perfettibile.

Non è mai stato un converso dell'estasi esibizionista. Nei lunghi elenchi delle sue mostre, ne mancherà sempre una: quella del mercante che si è risvegliato artista. L'unica sua civetteria, che ricordi, sta tutta in una dichiarazione in cui allontana da sé l'amaro calice del poeta che poteva essere e, per ipercriticismo, non è stato. Né ha mai abbandonato gli spazi delle sue sedi al bivaccare di certi cosacchi dell'environment. Lui scrive con gli oggetti e ne è geloso.

Mantenere le proprie scelte di fondo è stato l'elogio che lui ha reso al mondo dell'arte. Certo, ha avuto dubbi. Chi non li ha provati? Da Sperone ho appreso che la creazione è un caso di probabilità senza fine, su cui vale la pena di scommettere quand'anche la probabilità fallisca.

Nell'arte puoi cogliere la memoria del "big bang" originario, o quel che fu. Vi perdura l'intera potenzialità, a scala terrestre e umana, di tutto ciò che poteva essere ma non è stato finora. Nella realtà in atto in ogni opera d'arte puoi aprire e scegliere ogni altro sviluppo in potenza.

Perfezionista, Sperone resta per me un temibile sconosciuto. Nonostante la collaborazione avventurosa, e in forza di quegli anni felici, ho condiviso con lui solo alcuni rari infinitesimali attimi del "big bang" che l'arte espande tuttora nelle nostre coscienze, e noi chiamiamo idee.

L'ho rivisto di recente nella sua galleria di New York, mentre esibiva raffinate opere di artisti in gran parte celebri, fra cui un arazzo leggendario di Boetti. Ha guidato il mio curiosare qua e là, però si è soffermato con grande calore sul lavoro dell'unico artista che non conoscevo. Ecco, ama ancora l'arte. Non è più nervoso come agli inizi. Sperone, adesso, calma l'ignoto.

them, cause snow to fall on the White House, come rain or shine. Did the dreams of the poor little boy he had been collect in them? When you shake a sphere, you see a symbol in transformation. It snowed a lot on the peaks of Sperone's imagination

His resolution speaks just like his figure. Once, Lisa Morpurgo visited his wife, Patrizia. Presented to Gian Enzo, the great astrologer immediately looked him up and down: "You are Taurus". I shan't rummage through the typical features of a Taurus; I already know that his protective star magnifies the gaze. And indeed, by nature, he hones a wakeful gaze, barely filtered by showy silences. Since he notices everything, he sees even every scratch on things. Rather than the league with artists, he prefers familiarity with their works. He can take care of the imperfections in the perfectible.

He has never been the lay brother of the exhibitionist ecstasy. In the long lists of his shows, one will always be missing: that of the dealer who has awoken as artist. His only coquetry, as far as I can remember, lies in a declaration in which he distances from himself the bitter chalice of the poet he could have been and, through hyper-criticism, never was. Nor has he ever abandoned the spaces of his galleries with the bivouacking of some Cossacks of the environment. He writes with objects and is jealous of them.

Maintaining his underlying choices is the praise he has rendered to the world of art. Of course, he has had doubts. Who has not? From Sperone, I have learned that creation is a case of probability without end, upon which it is worth betting even when the probability fails.

In art, you can gather the memory of the original "big bang", or that which occurred. The entire potential on a terrestrial and human scale remains of all which could have been and has not yet been. In the reality existing in every work of art, you can open and choose every other potential development.

A perfectionist, Sperone remains an awesome unknown for me. Despite the adventurous collaboration, and thanks to those happy years, I have shared with him some rare, infinitesimal instants of the "big bang" which art still expands into our awareness, and which we call ideas.

I saw him recently in his gallery in New York, whilst exhibiting fine works by largely famous artists, including a legendary tapestry by Boetti. He guided my curious wandering here and there but stopped enthusiastically in front of the work of the only artist I didn't know. There it is: he still loves art. He is no longer nervous like at the beginning. Sperone, now, calms the unknown.

Risorto da morte apparente
Harald Szeemann

Naturalmente conoscevo la situazione torinese sin dai preparativi della mostra *When Attitudes Become Form*. Gian Enzo Sperone e la sua galleria erano un centro importante per gli artisti a Torino, Roma e Urbino – vi ho visto diverse mostre e presentazioni anche dopo il trasferimento in corso San Maurizio 27. L'ho ammirato quale "Condottiero" delle sue truppe, che erano straordinariamente silenziose quando si trovavano schierate attorno al tavolo da pranzo: questo forse perché gli eroi degli anni Sessanta, ancora presenti nel catalogo della galleria del 1975 (Jim Dine, Roy Lichtenstein, Morris Louis, Michelangelo Pistoletto, Robert Rauschenberg, Mario Schifano, Frank Stella, Cy Twombly, Andy Warhol), dovevano finanziare il trionfante debutto dell'Arte Povera per Calzolari, Zorio, Anselmo, Penone, Boetti, Merz, Prini, Kounellis. Un gallerista coraggioso, dunque, che nel 1980 sarebbe stato già di nuovo in prima linea con Chia e Cucchi.

La storia della galleria verrà sicuramente scritta da eminenti studiosi; e quindi io mi limito a raccontare l'aneddoto evocato nel titolo. Nel 1971, poco prima di Natale, mi trovavo a Torino con Françoise per cercare di convincere quegli artisti a partecipare tutti insieme a Documenta 5. Pistoletto aveva raccolto opere di tutti gli artisti dell'Arte Povera e le aveva installate con molto amore e precisione nel suo appartamento. Nessun museo fino ad allora era riuscito in qualcosa di simile e a me venne l'idea di fare "tel quel" a Kassel. Dopo una prima adesione però tutto svanì e decisi di contattare gli artisti uno a uno, optando per dei loro contributi individuali.

Per il sabato sera avevamo un invito a cena da Giovanni Agnelli e Gian Enzo pensava di passare a prenderci in albergo per poi andarci insieme. La domenica avrei dovuto andare a Varese, dal Conte Panza di Biumo. Mentre aspettavamo di uscire io mi ero sdraiato sul letto, e come faccio d'abitudine quando sono in questa condizione cercavo di trasferire tutto quello che avevo visto nella mia idea della mostra, di ampliarne lo scenario e di precisarlo. Ma, aiuto!, i miei pensieri si perdevano nei racemi della tappezzeria dell'alta stanza e non volevano più seguire la direzione che avevo scelto. Una strana rigidità si andava impossessando del mio corpo e ben presto non fui più in grado di muovere altro che gli occhi. Era una situazione terribile: pensavo al fatto che ero l'unico ad avere in testa tutta Documenta e che non potevo più passare a nessuno la benché minima informazione. La causa del mio malessere mi era chiara: la stanchezza dovuta ai tanti viaggi sommata all'abbondante pipa

Rising from apparent death
Harald Szeemann

From preparations for the exhibition *When Attitudes Become Form* I had obviously already learnt about the Turin situation. Gian Enzo Sperone and his gallery were an intense centre for artists in Turin, Rome, Urbino – I saw several exhibitions and shows there, even after moving to Corso S. Maurizio 27, and looked up to him as a "Condottiero" of his troups, who at times would sit in astonished silence whilst lunching together, perhaps because as shown in the 1975 catalogue, it was still the Sixties heroes (Jim Dine, Roy Lichtenstein, Morris Louis, Michelangelo Pistoletto, Robert Rauschenberg, Mario Schaifano, Frank Stella, Cy Twombly, Andy Warhol) who had to finance the success of the Arte Povera for Calzolari, Zorio, Anselmo, Penone, Boetti, Merz, Prini, Kounellis. A daring gallery director therefore, who in 1980 was again dealing with Chia, Cucchi right up in the forefront.

Since distinguished experts have dealt with the history of the gallery, I will limit myself to the anecdote in the title. Shortly before Christmas 1971, I was in Turin with Françoise trying to convince the artists to exhibit together in Documenta 5. Pistoletto in his then apartment had collected all Arte Povera artists and installed them with tremendous care and precision. No museum had yet managed that. My idea was to do "tel quel" in Kassel. The original agreement however soon foundered and I ended up meeting each artist individually to draw up separate contracts.

On Saturday evening a dinner with Giovanni Agnelli had been planned and Gian Enzo was to be giving us a lift from the hotel. On the Sunday I had an appointment with Conte Panza di Biumo in Varese. Whilst waiting, I stretched out on the bed and as in my wont at times like this, I tried to integrate what I had seen into what I had visualised for the exhibition, pushing the scenario forward and fixing it temporarily. Alas, my thoughts got lost in the wallpaper joins of that lofty room and no longer wanted to follow my chosen direction. My body stiffened strangely, in a short while all I could move was my eyes. An absolute disaster in the face of events, as I was the only one with the whole Documenta in my mind but I was suddenly incapable of issuing even the tiniest piece of information. The reason was quite evident: the continual travelling around and Boetti's very generous opiumpipes. Once again I visualised him rolling his ball, its green blending into the green of the wallpaper. The world ceased to exist. I was living death in my Turin dive, Documenta, so long. I wouldn't even have been capable of scribbling the name of a substitute on a scrap of paper. "Non solo fritto, ma morto vivo." I understood what Françoise was

di oppio che mi ero fumato da Boetti. Rividi come lui faceva ruotare la sua palla verde e questo colore si confondeva con il verde della tappezzeria. Il mondo non esisteva più. Ero un vivo morto in un albergo torinese. Addio Documenta. Non ero in grado non solo di nominare un sostituto, ma nemmeno di scrivere su un pezzo di carta un nome qualsiasi. "Non solo fritto, ma morto vivo". Capii le parole di Françoise, sentii che chiamò un medico e che aprì la porta a Gian Enzo. Tentai di reagire ma rimasi disteso, immobile. Stranamente non avevo paura ma mi sentivo perversamente divertito all'idea che proprio il "Generalsekretär" di Documenta fosse fuori uso. Gian Enzo si era seduto nell'unica poltrona, sfondata, della stanza e ascoltava il racconto. Dato che nella sua famiglia c'erano dei precedenti per problemi di cuore, cercava di esorcizzare il mio malessere raccontando le sue vicende cardiache. Tentai di prender parte alla conversazione ma non riuscivo a pronunciare una sola sillaba, e il corpo rimaneva immobile. Finalmente giunse il medico che disse che era tutto a posto, a parte la paralisi, e si limitò a prescrivermi un elettrocardiogramma.

La visita medica era stata eseguita mettendomi un secondo cuscino sotto la testa; quindi potevo vedere Gian Enzo seduto in poltrona. Mentre Françoise pagava il medico, Gian Enzo si tolse la camicia chiedendo di essere visitato, visti i precedenti cardiaci di suo padre e gli eventuali fattori ereditari, insistendo in modo particolare sul fatto che la sua visita rientrasse nella parcella pagata da me. Avanzò questa pretesa – immagino – per tirchieria, in considerazione della piccola prestazione che ero costato al medico; e per farla breve la visione del "Condottiero" senza camicia mi provocò una tale risata che restituì vitalità alle mie membra. La rigidità si allentò e, ancora intontito, mi alzai. Documenta era salva. Me ne andai quindi in ospedale per fare l'elettrocardiogramma. Era tutto a posto. Gian Enzo andò da Agnelli mentre Françoise e io andammo a mangiarci una bagna cauda, anche se forse sarebbe stata consigliabile una dieta più leggera. Non mi dilungo sui rimproveri di Françoise, che oltretutto non conosceva Gian Enzo; il quale diventò poi l'eroe della storia, perché molto più attento alla sua salute di quanto non fossi io. Comunque sia, il giorno dopo proseguì secondo programma, come del resto anche i sei mesi seguenti fino all'inaugurazione di Documenta 5. Fino alla realizzazione della mostra e del catalogo non mi avvicinai più alle droghe, ma poi…

Ancora oggi si parla di Documenta 5 come di un "highlight". Senza Gian Enzo non si sarebbe mai fatta. Amen.

saying, heard her calling the doctor and opening the door to Gian Enzo. I would have wanted to react, but all I could do was lie there leaden. Strangely enough I wasn't in the least afraid, it was more perverse amusement that I felt, in the fact that it would have to be the "Generalsekretär" of the Documenta to be laid up. Gian Enzo sat down in the one threadbare armchair and listened to the whole story. Having a history of heart disease in his family he had a go at demolishing my ill through his own medical records. I kept wanting to join in the conversation, but not a sound passed my lips, my body remained stiff. At last the doctor arrived – and found nothing, all ok apart from the paralysis, and he merely prescribe an electrocardiogram.

I had had a second cushion pushed under my head for the visit so I could see Gian Enzo in the armchair. Whilst Françoise was paying the doctor, Gian Enzo stripped off his shirt and demanded to be visited too, he mentioned his father and possible hereditary heart disease, and moreover insisted it were included in the cost of my visit. This very direct request – out of avarice, considering the doctor's visit poor value for money – in brief just seeing the "Condottiero" with no shirt on drove me to laughter and that laughter led life back into my limbs. I suddenly loosened up and rather bemused I actually stood up. The Documenta was saved. I went to the hospital for my ECG. There was nothing of course. Gian Enzo went to Agnelli's, and Françoise and I to a bagna cauda even if lighter food would have perhaps been better. I don't want to lay any blame on Françoise, she had nothing to do with Gian Enzo, who was of course the hero of the piece, because he was more health conscious than I. Anyway, the next day and indeed the next six months went according to plan up to the opening of Documenta 5. I sheltered from drugs until I had the catalogue and exhibition in hand, but then…

Documenta 5 is still today prized as highlight. Without Gian Enzo it wouldn't have happened. Amen.

Torino-Roma-New York 1963-1999

Anna Minola, Maria Cristina Mundici,
Francesco Poli, Maria Teresa Roberto

Gian Enzo Sperone aprì la sua galleria a Torino, in via Cesare Battisti angolo via Carlo Alberto, nel maggio del 1964.

A soli venticinque anni, completato un breve periodo di apprendistato presso la galleria Galatea di Mario Tazzoli e poi come direttore della galleria Il Punto, Gian Enzo Sperone inaugurò il proprio spazio espositivo con una mostra che annunciava con chiarezza scelte, tendenze e inclinazioni. *Rotella, Mondino, Pistoletto, Lichtenstein* era innanzi tutto un riconoscimento di stima nei confronti di due artisti quali Michelangelo Pistoletto e Aldo Mondino, che in quegli anni intrattenevano col gallerista un intenso rapporto di amicizia e di scambi intellettuali. In particolare, Pistoletto era stato, l'anno precedente, il tramite diretto per la conoscenza della Pop Art americana: grazie all'artista, Sperone era entrato in contatto con la galleria Sonnabend di Parigi, principale strumento di penetrazione in Europa della Pop Art, avviando un rapporto che gli avrebbe permesso di esporre per primo in Italia quegli stessi artisti americani.

"È allora che ho capito – ha scritto anni dopo Sperone – che c'era nell'arte americana qualcosa che mi colpiva e affascinava quanto le *Foglie d'erba* di Whitman. Gli artisti americani sanno essere epici ed emozionali senza essere sentimentali. Non parlano di sé. Usano il linguaggio come professori di linguistica che, senza riderne, irridono l'analisi logica, spostano i termini della sintassi con un candore per noi impraticabile". Nella stessa mostra inaugurale comparivano infatti anche opere di Lichtenstein (di cui Sperone, già nel 1963 alla galleria Il Punto, aveva organizzato un'importante personale), mentre tra il 1964 e il 1967 seguirono le prime personali in Italia di James Rosenquist, Andy Warhol, Tom Wesselmann, nonché esposizioni, tra le altre, di Robert Rauschenberg e Jim Dine. Le date segnalano la tempestività delle scelte del gallerista: le mostre degli artisti pop da Sperone seguivano infatti a ruota le loro prime apparizioni in Europa, in spazi espositivi pubblici e privati.

Nei primi anni Sessanta, Torino era città culturalmente vitale, con importanti istituzioni artistiche quali la Galleria Civica d'Arte Moderna, dalla programmazione qualitativamente alta e sensibile al nuovo, e l'International Center of Aesthetic Research di Michel Tapié, cui si affiancavano, tra le gallerie più attive, Galatea, La Bussola e Notizie, diretta da Luciano Pistoi. Da subito, Sperone si inserì in quel clima con autorità, affacciandosi sulla scena dell'arte con le proposte provenienti da oltreoceano e contemporaneamente cogliendo gli elementi di novità che si andavano sviluppando in Italia.

Nei primi anni di vita della galleria, alle mostre di artisti americani si alternarono infatti, tra le altre, personali di Michelangelo Pistoletto, Pino Pascali, Piero Gilardi, Gianni Piacentino, in cui vennero presentate al pubblico proposte innovative quali i plexiglas di Pistoletto, le armi di Pascali, i tappeti-natura di Gilardi, le strutture primarie di Piacentino. Nel giugno del 1966 fu inaugurata *Arte abitabile*, una mostra in cui le opere di Gilardi, Piacentino e Pistoletto si proponevano come installazione, come occupazione di uno spazio considerato nella sua totalità: era la prima enunciazione di intenti di un gruppo in via di formazione.

Torino-Roma-New York 1963-1999

Anna Minola, Maria Cristina Mundici,
Francesco Poli, Maria Teresa Roberto

Gian Enzo Sperone opened his gallery in Turin in May 1964; it was located on the corner between Via Cesare Battisti and Via Carlo Alberto.

At the age of just 25, having completed a brief apprenticeship at Mario Tazzoli's Galatea gallery, and as director of Il Punto gallery, Gian Enzo Sperone inaugurated his own exhibition space with a show which clearly announced choices, trends and inclinations. *Rotella, Mondino, Pistoletto, Lichtenstein* was above all a recognition of worth of two artists, Michelangelo Pistoletto and Aldo Mondino, who in those years were close to the gallery director in terms of friendship and intellectual exchanges. In particular, Pistoletto the year before had been the direct means of spreading awareness of American Pop Art: thanks to the artist, Sperone had contacted the Paris-based Sonnabend gallery, which was the main entry into Europe for Pop Art, thereby initiating a relationship which enabled him to be the first to exhibit these American artists in Italy.

"It was then that I realised that there was something in American art that struck me and fascinated me as much as Whitman's *Leaves of grass*", wrote Sperone, years later. "American artists know how to be epic and emotional without being sentimental. They don't speak of themselves. They use language like professors of linguistics who, without laughing, deride logical analysis, and move the syntactical terms with a candour that would be impracticable for us." In the same inaugural exhibition appeared works by Lichtenstein (concerning whom Sperone had organised an important one-man show in 1963 at Il Punto gallery), whilst between 1964 and 1967 followed the first one-man shows in Italy of James Rosenquist, Andy Warhol, Tom Wesselman, and exhibitions also of, Robert Rauschenberg and Jim Dine, amongst others. The dates indicate the timeliness of the gallery director's selections: the exhibitions of pop artists at Sperone's gallery were part of a series presenting them for the first time in Europe, in private and public spaces.

In the early Sixties, Turin was culturally a lively city, with important artistic institutions such as the Galleria Civica d'Arte Moderna, whose programmes were high in quality and sensitive to new movements, and Michel Tapié's International Center of Aesthetic Research, flanked by such active galleries as Galatea, La Bussola and Notizie, directed by Luciano Pistoi. Sperone fitted into that climate with authority from the very start, appearing on the art scene with offerings from the other side of the ocean and at the same time gathering all signs of new trends appearing in Italy.

In the gallery's first twenty years, the exhibitions of American artists alternated with those of such one-man shows as Michelangelo Pistoletto, Pino Pascali, Piero Gilardi and Gianni Piacentino, in which the public was presented with innovative works such as Pistoletto's plexiglas, Pascali's arms, Gilardi's *tappeti-natura* and Piacentino's primary structures. June 1966 saw the inauguration of *Arte abitabile*, an exhibition in which the works of Gilardi, Piacentino and Pistoletto were presented as installation and as occupation of a space considered in its totality: it was the first declaration of intent of a

Nei tre anni successivi, tra il 1967 e il 1969, la rosa di nomi degli artisti italiani che esponevano in galleria si allargò in modo significativo, arrivando a coincidere con la quasi totalità di coloro per i quali uno dei frequentatori più assidui della galleria, il critico genovese Germano Celant, coniò nel 1967 la fortunata definizione di Arte Povera: Marisa Merz, Gilberto Zorio, Mario Merz, Giovanni Anselmo, Jannis Kounellis, Pier Paolo Calzolari, Alighiero Boetti, Giuseppe Penone – in ordine di apparizione per mostre personali – avviarono o consolidarono la loro attività espositiva presso la galleria Sperone, contribuendo a connotarla come vetrina del nuovo. La galleria divenne il luogo di ritrovo di artisti, collezionisti, amatori d'arte, nonché di critici e direttori di museo interessati alle proposte sperimentali.

A cavallo tra 1966 e 1967, Sperone aprì uno spazio espositivo anche a Milano, per ampliare pubblico e mercato. L'esperimento ebbe vita breve, ma la vicenda merita di essere ricordata per due motivi: la presenza attiva di Tommaso Trini, acuto e sensibile osservatore per la rivista *Domus* del rinnovamento artistico in atto sul piano internazionale, e la prima personale italiana di Dan Flavin, esponente di spicco del Minimalismo, a inizio 1967.

Se, come ha puntualizzato lo stesso gallerista, "strumento di espressione di un mercante sono le scelte veloci, continue, degli artisti, delle strategie, dei momenti, dei luoghi", allora il ruolo di Sperone è stato esemplare nell'accogliere con tempestività nuove forme artistiche, sia autoctone – come nel caso dell'Arte Povera – sia di derivazione straniera. Come già pochi anni prima era avvenuto con la Pop Art, a partire dal 1969 egli ha presentato in Italia minimalisti e concettuali, con Robert Morris a far da battistrada dopo il precedente della mostra di Dan Flavin – interamente acquistata da colui che si avviava a divenire uno dei più influenti collezionisti italiani, Giuseppe Panza di Biumo.

Proprio con una mostra del minimalista

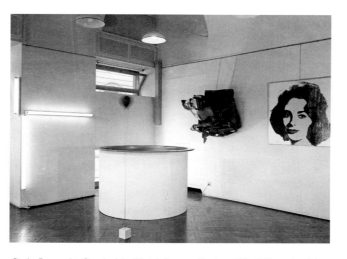

Flavin, Rosenquist, Chamberlain, Warhol, Fontana, Pistoletto, Gilardi, Piacentino, Fabro, Pascali, Anselmo, Zorio, via Cesare Battisti 15, Torino, 1967

Carl Andre Sperone inaugurò la nuova sede della galleria torinese, in corso San Maurizio, nell'autunno del 1969. Si trattava di uno spazio con caratteristiche molto diverse dal precedente, antesignano dei luoghi espositivi di origine industriale o artigianale che sarebbero divenuti la norma negli anni a venire, in Europa come negli Stati Uniti. I quattrocento metri quadrati pavimentati a cemento si rivelarono perfetti per accogliere le vaste e articolate installazioni degli artisti Minimal, poveristi, processuali, così come gli interventi rarefatti dei concettuali, ma anche azioni collettive come quella dello Zoo di Michelangelo Pistoletto, a fine 1969. Si susseguirono così, in alternanza con le già citate presenze italiane, gli americani Sol LeWitt, Brice Marden, Bill Bollinger, Bruce Nauman, Walter De Maria, Robert Watts, Joseph Kosuth, Lawrence Weiner, Robert Barry, Douglas Huebler, Mel Bochner, On Kawara, William Wegman, oltre a Dan Flavin, Carl Andre, Robert Morris; gli inglesi Richard Long, Hamish Fulton, Gilbert & George, Art & Language; l'olandese Jan Dibbets; il francese Daniel Buren; i tedeschi Hanne Darboven e Peter Roehr.

group still in the process of formation.

In the three following years, between 1967 and 1969, the list of Italian artists exhibiting at the gallery grew significantly, until it coincided with almost all those defined as belonging to the happily-termed Arte Povera movement, said term being coined by the Genoese critic, Germano Celant, one of the gallery's most assiduous visitors. In order of appearance in one-man shows, these included Marisa Merz, Gilberto Zorio, Giovanni Anselmo, Jannis Kounellis, Pier Paolo Calzolari, Alighiero Boetti and Giuseppe Penone. All began or consolidated their exhibition activities at the Sperone gallery, helping thereby to give it a reputation as a window upon the new. The gallery became a meeting place for artists, collectors, art lovers, as well as for critics and museum directors interested in experimental work.

Between 1966 and 1967, Sperone opened a new exhibition space in Milan to expand his public and market. The experiment did not last long, but the fact is worth recording for two reasons: the active presence of Tommaso Trini, a sharp and sensitive observer for the *Domus* review of the artistic renewal then under way at an international level, and the first Italian one-man show of Dan Flavin, a leading figure of Minimalism, in 1967.

If, as the gallery director himself pointed out, "the expressive instrument of an art dealer is the rapid, continuous choice of artists, strategies, moments, places", then the role of Sperone was exemplary in accepting new artistic forms rapidly, be they local in inspiration – such as in the case of Arte Povera – or foreign. Just as had occurred a few years earlier with Pop Art, from 1969 Sperone began to present minimalist and conceptual artists in Italy, with Robert Morris opening the way on the basis of the precedent set by the Dan Flavin exhibition, which had been acquired *in toto* by Giuseppe Panza di Biumo, who was then becoming one of Italy's most influential collectors.

It was with an exhibition of minimalist artist, Carl Andre, that Sperone inaugurated his new space in Turin, in Corso San Maurizio, during the autumn of 1969. This was a very different space to the earlier one, and a precursor of the industrial or artisanal sites which were to become the norm in Europe and in the United States. The 400 square metres covered in cement floor proved perfect for the vast, divided installations of the artists of the minimalist, Arte Povera, processual movements, and for the rarefied, conceptual objects and collective actions such as that of Michelangelo Pistoletto's *Zoo*, in 1969. Alternating with the above-mentioned Italians, therefore, came the Americans: Sol LeWitt, Brice Marden, Bill Bollinger, Bruce Nauman, Walter De Maria, Robert Watts, Joseph Kosuth, Lawrence Weiner, Robert Barry, Douglas Huebler, Mel Bochner, On Kawara, William Wegman, as well as Dan Flavin, Carl Andre, Robert Morris; the English, including Richard Long, Hamish Fulton, Gilbert & George, Art & Language; the Dutch Jan Dibbets; the French Daniel Buren; the German Hanne Darboven and Peter Roehr.

L'autunno del 1969 registrò altre novità nella conduzione della galleria. Pier Luigi Pero si associò a Gian Enzo Sperone: "decisi di 'sporcarmi le mani' e di fare per mestiere quello che fino ad allora facevo da spettatore e, d'accordo con Gian Enzo, divenni socio della galleria"; Tucci Russo entrò come giovane collaboratore, dando un notevole contributo all'organizzazione delle mostre; Paolo Mussat Sartor iniziò il proprio impegno professionale come fotografo, affiancando gli artisti nella loro avventura creativa e documentando e interpretando i diversi momenti della realizzazione e della installazione dei lavori.

L'attività di Gian Enzo Sperone si è caratterizzata fin dagli esordi come una sorta di ponte tra Europa e Stati Uniti, tra Italia e altri paesi europei. Grazie innanzitutto allo stretto rapporto stabilito con Leo Castelli a partire dalla seconda metà degli anni Sessanta, nonché alle iniziative di Ileana Sonnabend, alcuni artisti italiani presentati in prima battuta a Torino poterono esporre a New York già a partire dal 1968. Risale allo stesso anno la conoscenza diretta tra Sperone e Konrad Fischer, che aveva aperto uno spazio espositivo a Düsseldorf l'anno precedente, inaugurandolo con una mostra di Carl Andre e legando così l'avvio della propria galleria all'affermarsi del Minimalismo. Lo stesso Fischer invitò Sperone a partecipare alle edizioni del 1968 e del 1969 di *Prospect*, una manifestazione espositiva allestita alla Kunsthalle di Düsseldorf, alla quale partecipava una selezione internazionale molto ristretta di gallerie d'avanguardia. Sperone accolse l'invito e vi presentò alcuni dei poveristi italiani.

Tra 1969 e 1970 furono allestite in diverse città europee le mostre che sancirono a livello istituzionale l'affermarsi delle nuove tendenze: *Op Losse Schroeven* allo Stedelijk Museum di Amsterdam, *When Attitudes Become Form* alla Kunsthalle di Berna, *Konzeption-Conception* allo Städtisches Museum di Leverkusen, *Processi di pensiero visualizzati* al Kunstmuseum di Lucerna e *Conceptual Art Arte Povera Land Art* alla

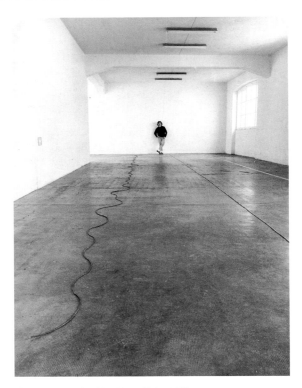

Carl Andre, corso San Maurizio 27, Torino, 1969

Galleria Civica d'Arte Moderna di Torino. In tutte queste rassegne erano presenti gli artisti seguiti da Sperone, a conferma della sua intuizione e della qualità del lavoro svolto, nonché, ovviamente, della forza dirompente di quelle proposte.

Se fino al 1972 le sue iniziative mantennero a Torino il proprio baricentro, da quella data in poi i luoghi della sua attività si differenziarono. Pur conservando la galleria torinese – che, fra alterne vicende, venne chiusa solo a inizio anni Ottanta –, Sperone aprì alla fine del 1972 uno spazio espositivo a Roma, in associazione con Konrad Fischer, con cui nel frattempo si era andata affinando la sintonia delle scelte artistiche. La decisione di raddoppiare con la sede romana la propria presenza in Italia rispondeva a diverse esigenze: allargare la cerchia dei collezionisti di riferimento, evitare il rischio di una possibile

Autumn of 1969 registered other changes in the running of the gallery. Pier Luigi Pero became a partner of Gian Enzo Sperone; "I decided to 'grubby my hands' and to do as a profession that which I had hitherto done as a spectator. Thus, in agreement with Gian Enzo, I became a partner of the gallery." Tucci Russo entered as a young collaborator, giving a notable contribution to the organisation of the exhibitions. Paolo Mussat Sartor began his career as a photographer, working alongside the artists in their creative adventure and documenting and interpreting the various moments in the realisation and installation of the works.

From the very start, Gian Enzo Sperone's activity was characterised as a sort of bridge between Europe and the United States, and between Italy and other countries in Europe. Thanks above all to the close relationship established with Leo Castelli from the second half of the Sixties, as well as the initiatives of Ileana Sonnabend, some Italian artists presented for the first time in Turin were able to exhibit in New York from 1968 onwards. The same year saw the first contacts between Sperone and Konrad Fischer, who had opened an exhibition space in Düsseldorf the year before, inaugurating it with an exhibition of Carl Andre and thus linking the launch of his own gallery to the affirmation of Minimalism. Fischer invited Sperone to participate in the 1968 and 1969 editions of *Prospect*, an exhibition held at Düsseldorf's Kunsthalle, and which was limited to an international selection of avant-garde galleries. Sperone accepted the invitation and presented some Italian "poveristi".

Between 1969 and 1970, the exhibitions which provided institutional approval of the affirmation of new trends were set up in a number of European cities: *Op Losse Schroeven* at the Stedelijk Museum in Amsterdam, *When Attitudes Become Form* at the Kunsthalle in Berne, *Konzeption-Conception* at the Städtisches Museum in Leverkusen, *Processi di pensiero visualizzati* at the Kunstmuseum of Lucerne and *Conceptual art arte povera land art* at the Galleria Civica d'Arte Moderna in Turin. All of these exhibitions included work by artists followed by Sperone, thus confirming his intuition and quality of work, as well as, obviously, the explosive force of the works themselves.

If until 1972 his activities were based in Turin, from then onwards the locations where he worked varied. Although maintaining the Turin gallery – which after changing fortunes, only closed at the beginning of the Eighties – at the end of 1972 Sperone opened an exhibition space in Rome in association with Konrad Fischer, with whom in the meantime he had been fine-tuning their choice of artists. The decision to double his presence in Italy with the Roman gallery was a response to a number of demands: to broaden the circle of collectors, to avoid possible identification of his work purely with a situation in Turin that was by now consolidated and set in its ways, and to reinforce

identificazione della sua attività con una situazione torinese ormai consolidata e univoca, rinsaldare i legami con artisti operanti a Roma già sostenuti negli anni precedenti. Valga per tutti il nome di Cy Twombly, un pittore molto ammirato da Sperone, che alla prima mostra del 1971 nella galleria di Torino fece seguire una lunga serie di personali organizzate nell'arco dei vent'anni successivi. Il nuovo spazio espositivo romano si inseriva in un contesto che andava dedicando attenzione crescente alle diverse declinazioni dell'arte concettuale e di processo, attraverso le iniziative delle gallerie La Tartaruga, L'Attico, La Salita e dell'associazione culturale Incontri Internazionali d'Arte, diretta da Graziella Lonardi con la collaborazione di Achille Bonito Oliva.

Sempre alla fine del 1972, quasi in concomitanza con l'apertura della galleria romana, Sperone inaugurò uno spazio espositivo anche a New York, in un *loft* di SoHo ubicato al 142 di Greene Street. Egli era il primo gallerista italiano a decidere di affrontare *in loco* il dialogo con l'arte americana e il confronto diretto con i protagonisti del sistema artistico statunitense. Il programma iniziale non prevedeva l'organizzazione di vere e proprie personali ma l'allestimento a lungo termine di opere di grandi dimensioni degli artisti con cui egli stava negli stessi anni lavorando in Italia: nel '72-73 Sol LeWitt, Joseph Kosuth, Donald Judd, Brice Marden, cui seguirono tra 1974 e 1975 Giovanni Anselmo, Lawrence Weiner, Giuseppe Penone. Tra '74 e '75, la recessione economica legata alla crisi petrolifera lo spinse ad associarsi, relativamente alla sede di New York, con Konrad Fischer e Angela Westwater, che decise di lasciare il proprio impegno critico di redattore di *Artforum* per lavorare direttamente con gli artisti. Nell'autunno del 1975 Gian Enzo Sperone, Angela Westwater e Konrad Fischer inaugurarono dunque il nuovo corso della galleria con una mostra, ancora una volta, di Carl Andre.

Nella prima metà degli anni Settanta la galleria romana ospitava intanto importanti mostre di artisti torinesi quali

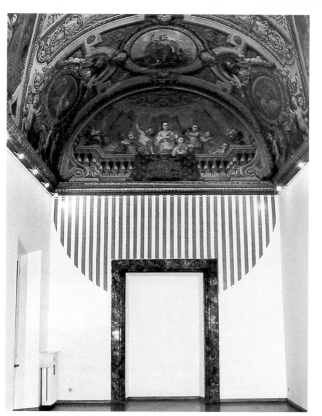

Daniel Buren, via Quattro Fontane 21a, Roma, 1974

Alighiero Boetti, che aveva nel frattempo lasciato anch'egli Torino per Roma, Salvo, Giulio Paolini, Michelangelo Pistoletto, Giuseppe Penone, Gilberto Zorio, Giovanni Anselmo, e del milanese Luciano Fabro. Sul fronte internazionale si rafforzava il rapporto con gli inglesi Gilbert & George, veniva organizzata la prima personale in Italia dello scultore minimalista Donald Judd e si accoglievano nuove opere e allestimenti di Sol LeWitt, Joseph Kosuth, Carl Andre, Richard Long, Hamish Fulton, Jan Dibbets, Daniel Buren. Un interesse nuovo, se si eccettua il caso di Brice Marden, era quello per la pittura analitica, che coinvolse Alan Charlton, Robert Ryman, David Novros e, tra gli italiani, Lucio Pozzi, Marco Gastini, Giorgio Griffa (che aveva peraltro già esposto in più occasioni nella galleria torinese). Continuavano intanto le

contact with artists working in Rome who had been supported in the past. One name will do for all: Cy Twombly, a painter who was much admired by Sperone; after a first exhibition in 1971 in the Turin gallery, he held a long series of one-man shows organised during the following 20 years. The new exhibition space in Rome slotted into a context which was paying increasing attention to various forms of conceptual and processual art, through events held at La Tartaruga, L'Attico, La Salita galleries and at the cultural association, Incontri Internazionali d'Arte, directed by Graziella Lonardi with the collaboration of Achille Bonito Oliva.

Still at the end of 1972, and almost at the same time as the opening of the Roman gallery, Sperone also inaugurated a space in New York, in a SoHo loft at 142 Greene Street. He was the first Italian gallery director to decide to face the dialogue with American art and the direct challenge of the protagonists of the US art world *in loco*. The initial programme did not foresee the organisation of true one-man shows but the long-term arrangement of large-scale works by artists with whom he was working in the same years in Italy: in 1972-73, Sol LeWitt, Joseph Kosuth, Donald Judd, Brice Marden, followed in 1974 and 1975 by Giovanni Anselmo, Lawrence Weiner and Giuseppe Penone. Between 1974 and 1975, the economic recession, together with the oil crisis forced him to join forces as regards the New York gallery with Konrad Fischer and Angela Westwater, the latter having left her job as editor of *Artforum* to work directly with artists. In the autumn of 1975, Gian Enzo Sperone, Angela Westwater and Konrad Fischer inaugurated the new direction of the gallery with an exhibition, yet again, of Carl Andre.

During the first half of the seventies, the Roman gallery hosted important exhibitions of Turinese artists, such as Alighiero Boetti, who in the meantime had also left Turin for Rome, Salvo, Giulio Paolini, Michelangelo Pistoletto, Giuseppe Penone, Gilberto Zorio, Giovanni Anselmo and the Milanese Luciano Fabro. On the international front, the relationship with Gilbert & George was being strengthened, and the first one-man show in Italy of the minimalist sculptor, Donald Judd, was held. New works and arrangements by Sol Lewitt, Joseph Kosuth, Carl Andre, Richard Long, Hamish Fulton, Jan Dibbets and Daniel Buren were presented. A new interest, if we leave aside the case of Brice Marden, was that in analytic painting, which drew in Alan Charlton, Robert Ryman, David Novros and, amongst the Italians, Lucio Pozzi, Marco Gastini and Giorgio Griffa (who had also exhibited a number of times in the Turin gallery). The exhibitions of conceptual artists associated with the use of the word continued, with such as Douglas Huebler, Hanne Darboven, Art &

mostre di artisti concettuali legati all'uso della parola quali Douglas Huebler, Hanne Darboven, Art & Language, Lawrence Weiner, Robert Barry. Secondo gli intenti di questi artisti, la galleria diveniva il luogo in cui porre in questione l'arte stessa, attivando processi di riflessione e di analisi delle relazioni culturali e linguistiche che sono alla base della fruizione e della circolazione delle opere d'arte contemporanea.

Se gli anni iniziali dell'attività romana si erano posti all'insegna della continuità, pur con integrazioni e approfondimenti, delle scelte già impostate a Torino, intorno alla metà del decennio subentrarono invece elementi di sostanziale diversificazione. Nell'autunno del 1974 fu inaugurata la nuova sede della galleria, negli spazi aulici e preziosamente decorati del seicentesco palazzo Del Drago in via Quattro Fontane. Proprio in concomitanza con questo trasferimento, e nell'imminenza dell'aprirsi di un nuovo capitolo nelle scelte espositive di Sperone, si interruppe il rapporto di collaborazione con Fischer, destinato come abbiamo visto a ricomporsi a New York di lì a pochi mesi.

Nella seconda metà del decennio, in accordo con un mutamento più generalizzato nei modi di produzione artistica, la galleria fu teatro di una serie di eventi in cui l'opera di artisti pur diversi tra loro (Vettor Pisani, Gilbert & George, Luigi Ontani, Carlo Maria Mariani) rimetteva in gioco il rapporto con la tradizione, l'ermetismo, la metafora, la storia dell'arte.

A partire dal 1975, Sperone ospitò a Roma e a Torino alcune tra le tappe salienti del passaggio di Francesco Clemente da operazioni di radice concettuale alla pratica della pittura, un processo che giunse a compimento tra 1979 e 1980 con l'imporsi dell'autoritratto come tema centrale della sua opera. Sandro Chia, attivo con Sperone dal 1977, sperimentò ad ogni mostra nuove strategie espositive, collocando fianco a fianco quadri e oggetti trovati e risolvendo in termini

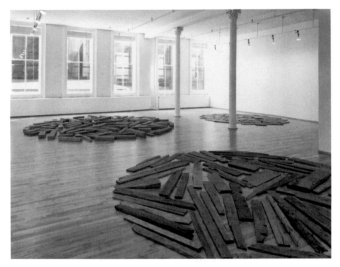

Richard Long, 142 Greene street, New York, 1978

nuovi, in apparenza casuali e precari, il rapporto tra le opere e lo spazio fisico della galleria. In una collettiva svoltasi a Torino nel 1980 le opere di Chia furono accostate a quelle di Enzo Cucchi (per la prima volta presente da Sperone), Mario Merz e Pier Paolo Calzolari, a sottolineare il significativo, nuovo interesse per la pittura di due esponenti di punta della stagione poverista, affiancati a due degli artisti da poco riuniti da Achille Bonito Oliva sotto la definizione di "Trans-avanguardia".

L'interesse per la dilatazione della prospettiva storica coinvolse anche Sperone e le sue scelte di gallerista. Tra il '78 e il '79 egli collaborò infatti a Roma con Luisa Laureati e Luciano Pistoi a realizzare alla Galleria dell'Oca mostre che mettevano a confronto la pittura italiana del primo novecento con opere di artisti contemporanei, tra cui Mario Merz.

Mentre, tra la fine degli anni Settanta e l'inizio degli anni Ottanta, la galleria romana ospitava un numero decrescente di mostre – unico a rompere il silenzio dello spazio espositivo nel 1982 fu Gino De Dominicis –, s'infittiva il calendario della galleria newyorkese. Qui, a partire dal 1980, Sperone realizzò

Language, Lawrence Weiner and Robert Barry appearing. In response to the artists' intent, the gallery became a place in which art itself was called into question, activating processes of reflection and analysis regarding cultural and linguistic relations which underlie the fruition and circulation of works of contemporary art.

Although the early years of the Roman gallery were marked by continuity, even though with additions and analyses, of activities undertaken in Turin, around the middle of the decade elements of substantial diversification began to take its place. In the autumn of 1974, the gallery's new site was inaugurated in the large, wonderfully decorated rooms of the Palazzo del Drago in via Quattro Fontane. Just at the same time as the move, and with a new chapter in Sperone's choice of works to exhibit imminent, the collaboration with Fischer was interrupted, and destined, as we have seen, to re-emerge a few months later with the New York venture.

In the second half of the decade, and in line with a more generalised change in the modes of artistic production, the gallery was the venue for a series of events in which the work of artists very different in approach to one another (Vettor Pisani, Gilbert & George, Luigi Ontani, Carlo Maria Mariani), nevertheless re-questioned the relationship of art with tradition, hermeticism, metaphor and the history of art.

From 1975, Sperone was responsible in Rome and Turin for some of the most important steps in the career of Francesco Clemente, from operations of conceptual origin to painting, a process which reached its conclusion between 1979 and 1980 with the imposition of the self-portrait as the central theme in his work. Sandro Chia, who exhibited with Sperone from 1977, tested at each exhibition new strategies for exhibiting his work, setting side by side paintings and *objets trouvés*, resolving in new terms that were apparently coincidental and precarious, the relationship between works and the physical space of the gallery. In a collective show held in Turin in 1980, Chia's works were set alongside those of Enzo Cucchi (showing for the first time at Sperone), Mario Merz and Pier Paolo Calzolari, in order to underline the significant, new interest for painting by two leading exponents of Arte Povera. These were flanked by two artists recently brought together by Achille Bonito Oliva under the heading of "Trans-avanguardia".

The interest in an extension of the historical perspective involved Sperone also and his choices as gallery director. Between 1978 and 1979, he collaborated in Rome with Luisa Laureati and Luciano Pistoi in setting up exhibitions at the Galleria dell'Oca which compared Italian painting of the early twentieth century with works by contemporary artists, amongst whom, Mario Merz.

Whilst between the end of the Seventies and the beginning of the Eighties, the Roman gallery hosted a decreasing number of shows – the only exhibition in 1982 being that of Gino De Dominicis – an increasing number were instead

una serie di personali di Francesco Clemente, Sandro Chia, Enzo Cucchi e Mimmo Paladino, che contribuirono a favorire un'inedita stagione di attenzione critica e collezionistica per l'arte italiana, culminata nella mostra *Aspects of Italian Art* al Guggenheim Museum (1982). La controversia critica suscitata negli Stati Uniti dal ritorno alla pittura coinvolse, con gli italiani, i neo-espressionisti tedeschi, il francese Gérard Garouste e l'inglese Christopher Le Brun – entrambi presentati da Sperone – e gli americani Julian Schnabel, che espone in galleria a partire dal 1985, e David Salle.

L'accentuazione della soggettività che caratterizzò quel momento di passaggio sollecitò gli artisti a misurarsi con il genere del ritratto, individuale e di gruppo. Nella scena in costume *La Costellazione del Leone*, che Carlo Maria Mariani espose nel 1981 nelle gallerie di Roma e New York, il pittore rappresentò in panni antichi artisti, critici, collezionisti e mercanti, tra cui Sperone, protagonisti di quella mutata situazione.

Non condividendo il giudizio positivo sul citazionismo e sul ritorno alla pittura, Konrad Fischer concluse nell'autunno del 1982 il proprio sodalizio con Gian Enzo Sperone e Angela Westwater, che da allora curano insieme una programmazione in cui, lungo tutti gli anni Ottanta, sono stati elementi di spicco per continuità di presenza i nomi di Gerhard Richter, Mario Merz e Bruce Nauman. I complessi allestimenti di quadri figurativi e aniconici di Richter, gli elementi naturali e le tele dipinte di Merz, le installazioni di video, neon e sculture di Nauman hanno accompagnato e qualificato la vita della galleria.

Se da un lato la strategia operativa di Sperone come gallerista internazionale si caratterizza anche oggi in termini di coerenza e continuità con le scelte del passato, proseguendo o rilanciando a distanza di anni la collaborazione con artisti dell'area Minimal, concettuale e transavanguardista (significativa l'attenzione per le sculture recenti di Frank Stella, esposte a New York nell'ultima mostra del 1999), dall'altro la sua

La Metafora Trovata, via Pallacorda 15, Roma, 1993

inquietudine estetica sempre in presa diretta con i mutamenti culturali e di gusto si è distinta per una continua tensione alla promozione di nuove ricerche, in sintonia con l'allargamento postmoderno dei confini dell'arte.

Tra i principali artefici del successo della Transavanguardia a New York, nel corso degli anni Ottanta egli si è impegnato nella valorizzazione, a Roma e a New York, di un altro gruppo di giovani artisti italiani, legati alla Transavanguardia da un rapporto di libera discendenza: Bruno Ceccobelli, Gianni Dessì, Giuseppe Gallo e Domenico Bianchi. Il convivere nelle loro opere di linguaggi astratti e figurativi può essere assunto come indice della varietà delle scelte che hanno caratterizzato l'ultimo quindicennio di vita della galleria, a Roma come a New York. "L'idea di continuare a esprimere una

being held at the New York space. Here, from 1980 onwards, Sperone organised a series of one-man shows of Francesco Clemente, Sandro Chia, Enzo Cucchi and Mimmo Paladino, who helped establish an exceptional season for Italian art marked by attention from critics and collectors. This culminated in the exhibition, *Aspects of Italian art* at the Guggenheim Museum (1982). The critical controversy aroused in the United States from this return to painting involved not only the Italians, but also the German neo-expressionists, the Frenchman, Gérard Garouste, and the Englishman, Christopher Le Brun – both presented by Sperone – and the Americans, Julian Schabel, who exhibited in the gallery from 1985, and David Salle.

The increase in subjectivity that characterised this period of transition, stimulated artists to test themselves with individual and group portraits. In the group portrait, *La Costellazione del Leone*, which Carlo Maria Mariani exhibited in the Rome and New York galleries in 1981, the painter depicted artists, critics, collectors and dealers in ancient costume, including Sperone, all of whom were the protagonists of that changed situation.

Not sharing this positive point of view concerning the use of quotations and the return to painting, Konrad Fischer concluded his partnership with Gian Enzo Sperone and Angela Westwater in the autumn of 1982. From then onwards, the pair curated a programme which throughout the Eighties kept them at the forefront of events thanks to the continued presence of such names as Gerhard Richter, Mario Merz and Bruce Nauman. The complex groupings of figurative and aniconic paintings of Richter, the natural elements and painted canvases of Merz, the video installations, neons and sculpture of Nauman accompanied and added quality to the gallery's activities.

If on the one hand the operative strategy of Sperone as international gallery owner is characterised even today in terms of coherency and continuity with the choices of the past, maintaining or reproposing after a number of years collaboration with artists of the Minimalist, conceptual and Transavanguardia movements (of significance was the attention paid to the recent sculptures of Frank Stella, exhibited in New York during the last exhibition of 1999), on the other his aesthetic restlessness which was always in direct contact with the changes in culture and taste was distinguished by a continual tension in the promotion of new research, on the same wave-lenght as the post-modern broadening of the borders of art.

Amongst the principal artificers of the success of the Transavanguardia movement in New York during the Eighties, Sperone worked to promote another group of young Italian artists in Rome and New York, which was linked to the Transavanguardia movement by descent: Bruno Ceccobelli,

galleria dogmatica – ha dichiarato Sperone all'inizio degli anni Novanta – l'ho abbandonata da un pezzo. Ho capito che artisti strani nascono ovunque con le poetiche più diverse e, a volte, imbarazzanti, e questo è il sogno dell'arte: la bellezza che è ovunque e da nessuna parte, sempre nascosta".

Una prima area di interessi è quella formata da artisti che utilizzano nella loro pittura elementi e segni di carattere astratto o decorativo. Tra questi ricordiamo Kim McConnel e Jeff Perrone, legati alla tendenza della Pattern Painting, Peter Schuyff e Peter Halley, esponenti della Neo Geo, Jonathan Lasker con le sue matasse segniche, Nabil Nahas con le sue vibranti superfici in frammenti di pietra pomice, Guillermo Kuitca con le sue mappe di edifici e città. A questa area aniconica si può collegare anche il lavoro fragile e raffinatissimo di Richard Tuttle, artista di grande rilievo della generazione precedente.

Un secondo filone, anch'esso molto variegato, ha come denominatore comune, in pittura o in scultura, una dimensione figurativa, caratterizzata da un gusto spesso esasperato e provocatorio per le citazioni e le contaminazioni di immagini, forme, stili e culture differenti. Le opere di questi artisti sono connotate da valenze ora neosurrealiste e fantastiche, ora esotiche o pop, e sono spesso qualificate da un forte impegno sociale. Citiamo, tra questi, Malcom Morley, Frank Moore, Alexis Rockman, Ray Smith, Graham Gillmore, Vik Muniz, David Bowes, Donald Baechler, Kim Dingle, Charles Long, Marc Quinn, Not Vital, McDermott & McGough e gli italiani Lorenzo Bonechi, Gianni Stefanon, Thorsten Kirchhoff, Athos Ongaro, Maurizio Cannavacciuolo, Bertozzi & Casoni. Vanno qui ricordati anche i nomi di Aldo Mondino e Luigi Ontani, due artisti italiani il cui rapporto con Sperone è iniziato tra anni Sessanta e Settanta ma che nell'ultimo decennio è stato rinverdito da alcune mostre significative.

Di ispirazione concettuale, ma segnate da presenze oggettuali che danno vita a installazioni ibride e culturalmente stratificate, sono le opere di artisti di generazioni diverse quali Sherrie Levine, Wim Delvoye, Mario Dellavedova, Massimo Kaufmann, e le accumulazioni dagli intenti spesso corrosivi dei *bricoleurs* Greg Colson, Tom Friedman, Tom Sachs.

L'occhio aperto al nuovo di Gian Enzo Sperone non rinnega però le passioni meno recenti; è ormai da tempo, residente a New York, ma dal suo osservatorio americano egli continua a essere anche, più che mai, italiano, in equilibrio tra Europa e America, amore per l'antico ed entusiasmo per il nuovo.

Gianni Dessì, Giuseppe Gallo and Domenico Bianchi. The cohabitation of their abstract and figurative styles can be seen as an index of the variety of choices which have characterised the last fifteen years of the gallery's life in Rome as in New York. "I abandoned the idea of continuing to express a dogmatic gallery some time ago", said Sperone at the beginning of the Nineties. I understood that strange artists can appear anywhere with the most varied of styles, sometimes embarrassing ones, and this is the dream of art: the beauty that is everywhere and nowhere, always hidden."

A primary area of interest was that formed by artists using abstract or decorative elements and signs in their painting. Amongst these, it is worth recalling Kim McConnel and Jeff Perrone, associated with the trend of Pattern Painting, Peter Schuyff and Peter Halley, exponents of Neo Geo, Jonathan Lasker with his meaningful skeins, Nabil Nahas with his vibrant surfaces in fragments of pumice stone, Guillermo Kuitca with his maps of buildings and cities. It is possible also to link the fragile, highly refined work of Richard Tuttle, an important artist of the preceding generation, to this aniconic area.

A second thread, again highly varied, has as its common denominator in painting and sculpture, a figurative dimension characterised by an often exasperated, provocative taste in its use of quotations and the contamination of different images, forms, styles and cultures. The works of these artists contain now neo-surreal and fantastic elements, now exotic or pop ones, and are often marked by a strong social commitment. Amongst these artists are Malcolm Morley, Frank Moore, Alexis Rockman, Ray Smith, Graham Gillmore, Vik Muniz, David Bowes, Donald Baechler, Kim Dingle, Charles Long, Marc Quinn, Not Vital, McDermott & McGough, and the Italian Lorenzo Bonechi, Gianni Stefanon, Thorsten Kirchhoff, Athos Ongaro, Maurizio Cannavacciuolo, and Bertozzi & Casoni. Also worthy of mention are Aldo Mondino and Luigi Ontani, two Italian artists whose relationship with Sperone began between the Sixties and the Seventies and which in the last decade has had new life breathed into it by a number of important exhibitions.

Inspired by Conceptual Art but marked by the presence of objects which give life to hybrid and culturally stratified installations are the works by artists of different generations, such as Sherrie Levine, Wim Delvoye, Mario Dellavedova, Massimo Kaufmann, and the accumulations of often corrosive intent by the *bricoleurs*, Greg Colson, Tom Friedman and Tom Sachs.

Gian Enzo Sperone's ever attentive eye to the new does not pass over less recent enthusiasms; Gian Enzo Sperone is now resident in New York, but from his American observatory, he continues to be more than ever Italian, in perfect equilibrium between Europe and America, between love for the old and enthusiasm for the new.

ANDRE ANSELMO ARMAN B
OADWEE BOETTICAL ZOL
RICANNAVACCIUOLO CH
RLES. LONGCHIA CLEME
TE COLSON DELLAVEDO
A DELVOYE DIBBETS DINE
INGLE FLAVIN GALLO GILB
RT&GEORGE GILLMORE G
INNELL HALLEY HAWKINS
N HUEBLER KELLEY KIRC
HOFF KOSUTH KOUNELLI
KUITCA LAIB LASKER LEVI
E LICHTENSTEIN LONG M
RDEN MERZ MONDINO MO
RE MORLEY MORRIS MUNI
NAUMAN NOT.VITAL ON.K
WARA ONTANI PALADINO P
OLINI PASCALI PENONE PI
TOLETTO QUINN RAUSC
ENBERG RICHTER ROCK
MAN SACHS SALVO SCHIFA
O SCHNABEL STEFANON
TELLA TUTTLE TWOMBLY
ARHOL WEGMAN ZORIO

da Warhol al 2000

Knives, 1981-82

Half Face with Collar, 1963

Rainbow, 1962

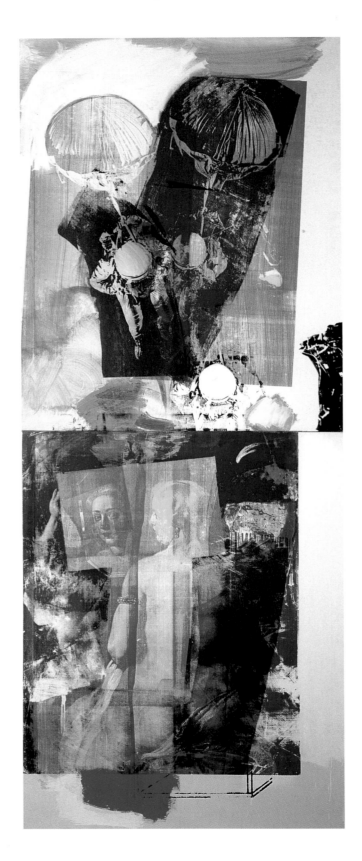

Trapeze, 1964

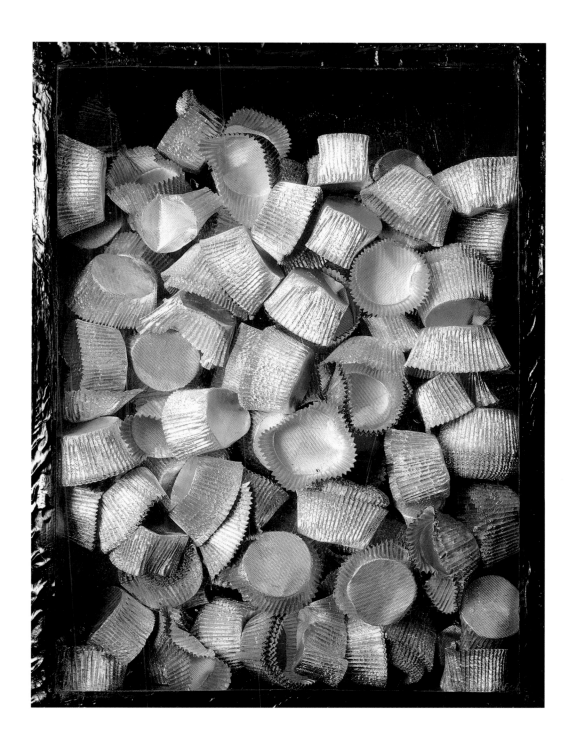

Picnic, 1960

Pino Pascali

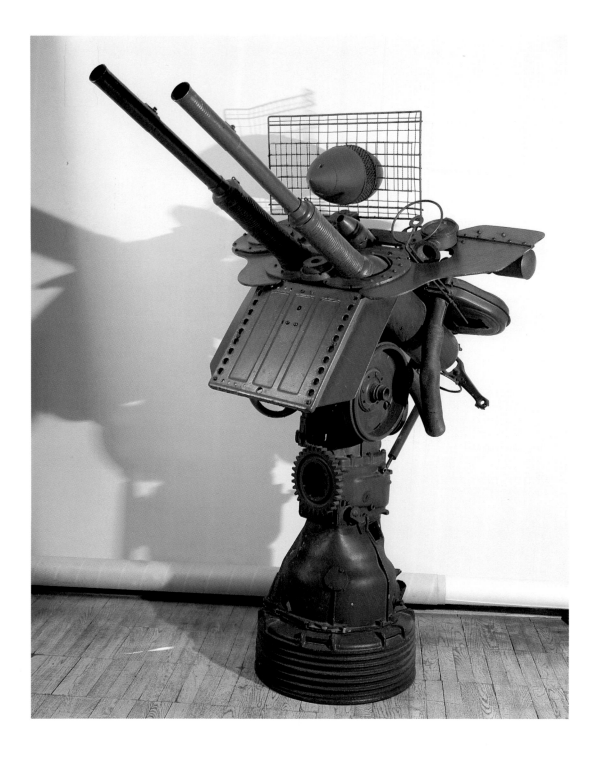

Contraerea, 1965

Qualcos'altro, 1960

Uomo di spalle, 1965

The Byzantine World, 1999
Scultura un corno, 1990

Senza titolo (Felt piece), 1967-68

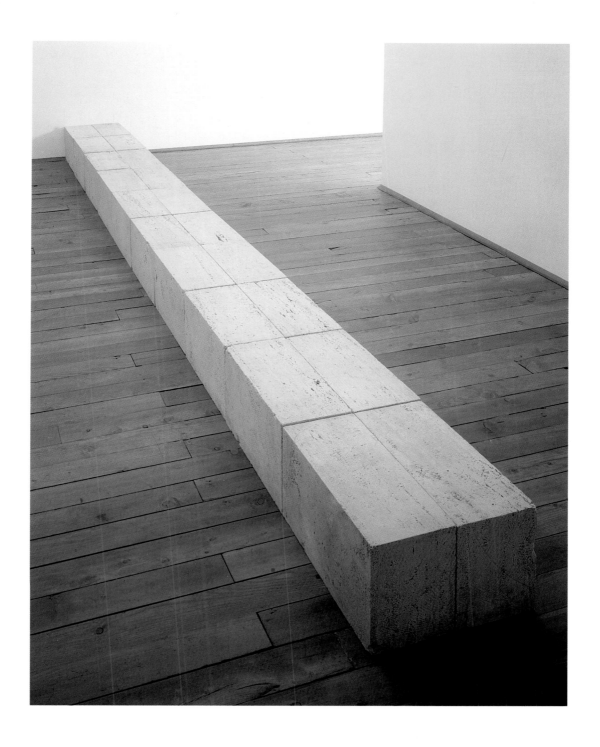

Milky Way, 1985

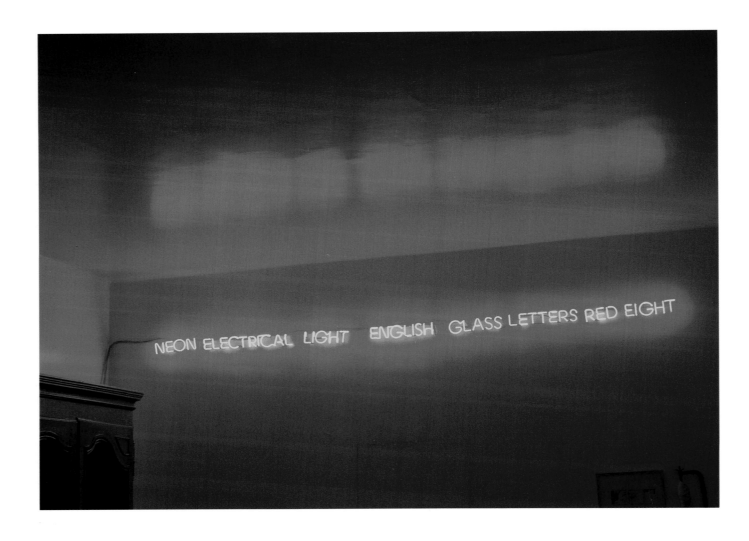

Neon electrical light english glass letters red eight, 1965

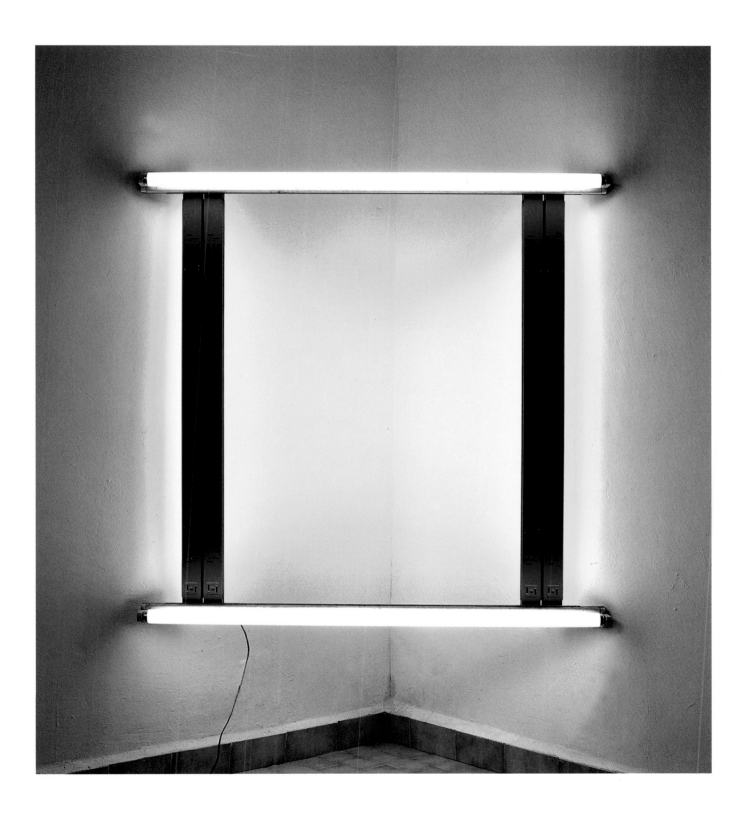

Senza titolo, 1969

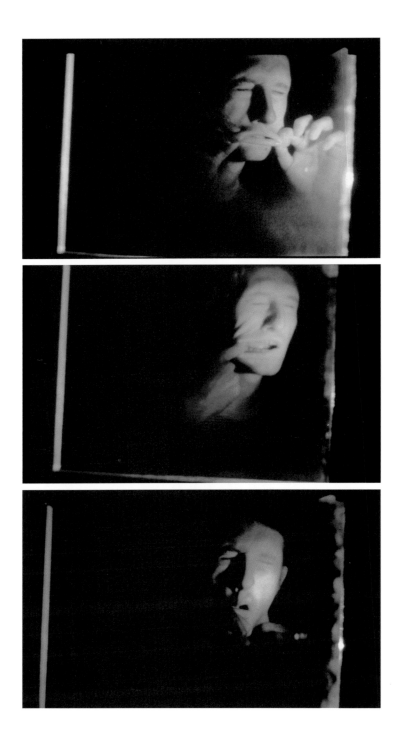

Holograms, 1968

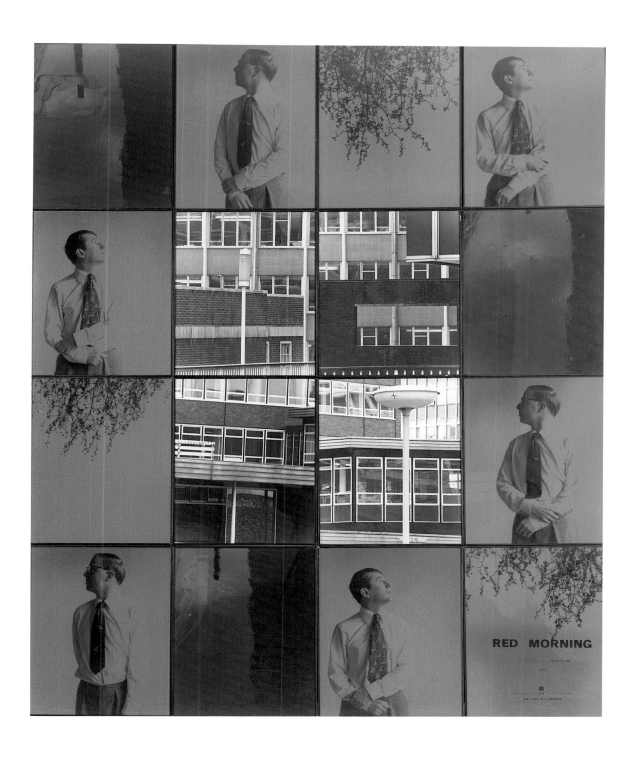

Red Morning - Hate, 1977

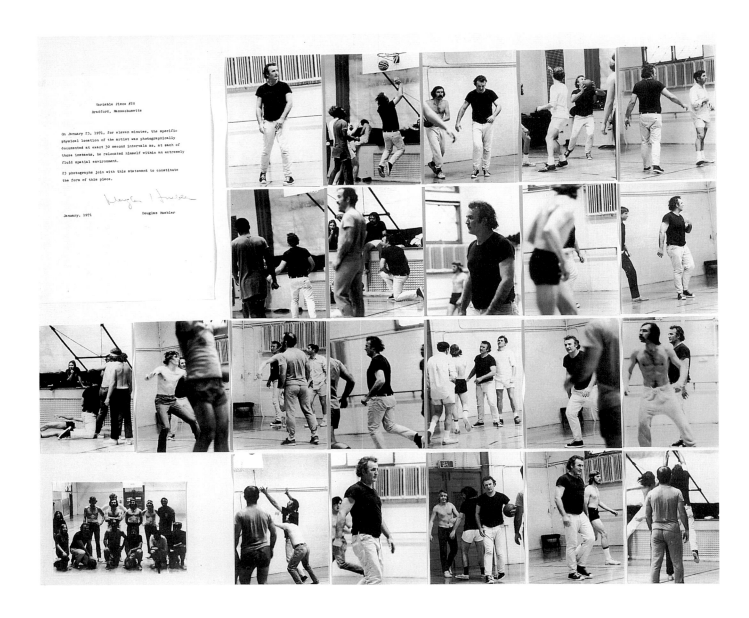

Variable piece ## 20'', 1971

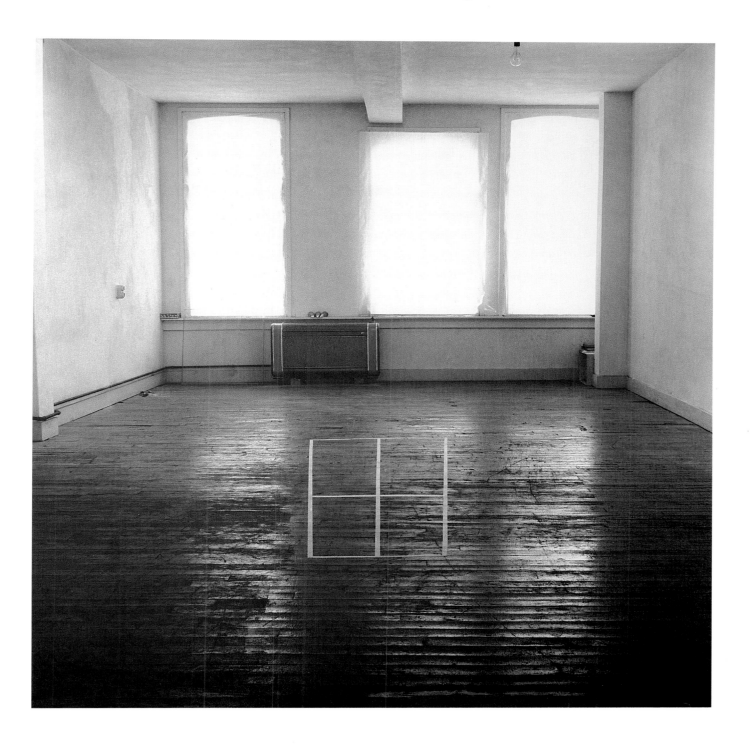

Perspective Correction (my studio), 1969

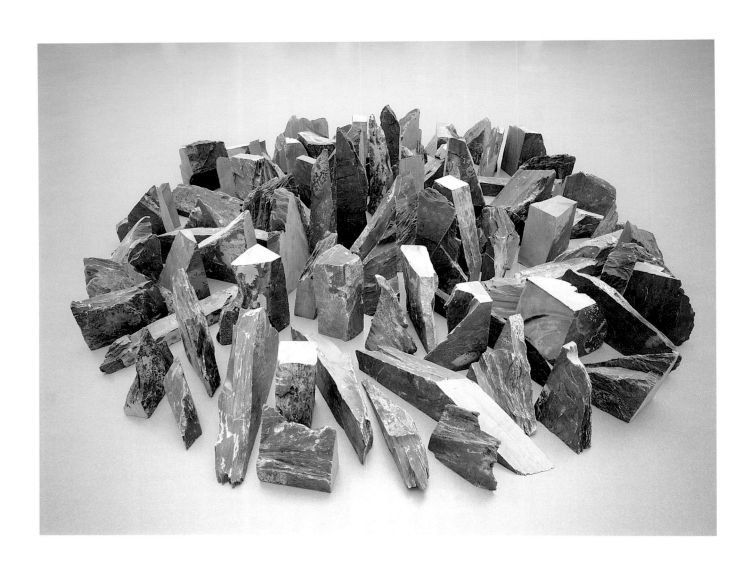

Color Wind Circle, 1992

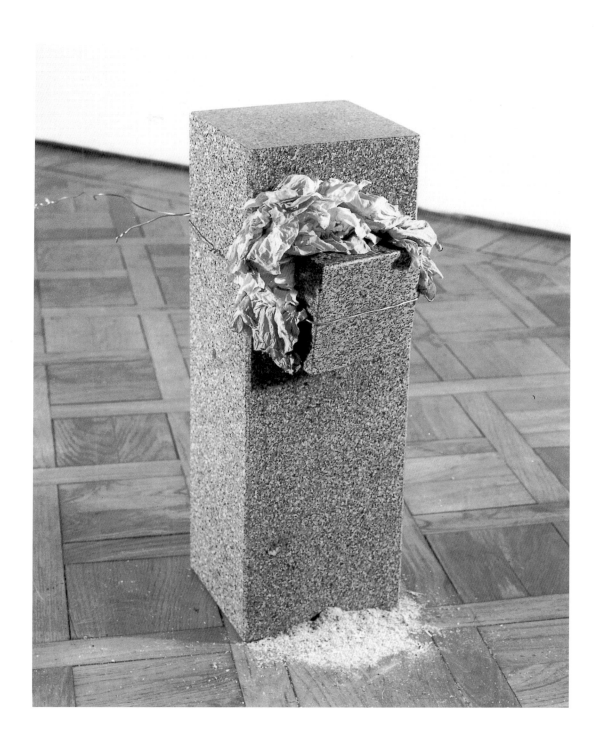

Senza titolo, 1968

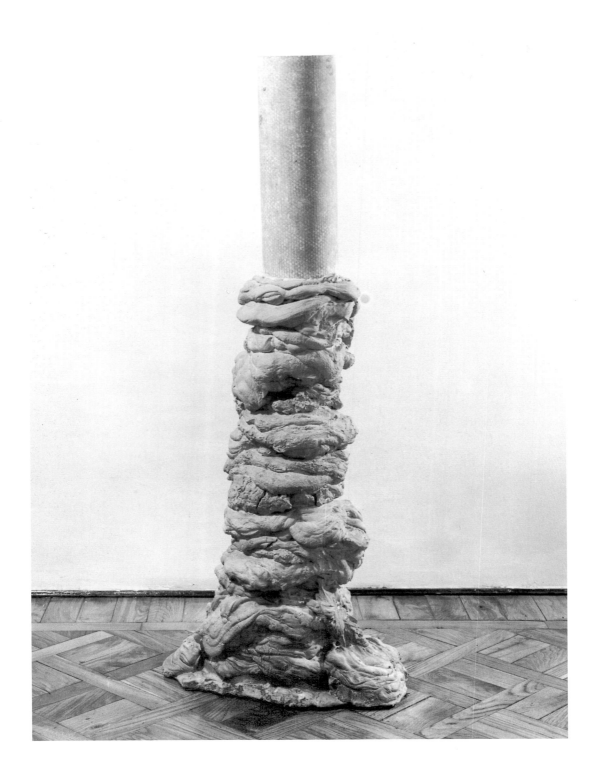

Senza titolo, 1967

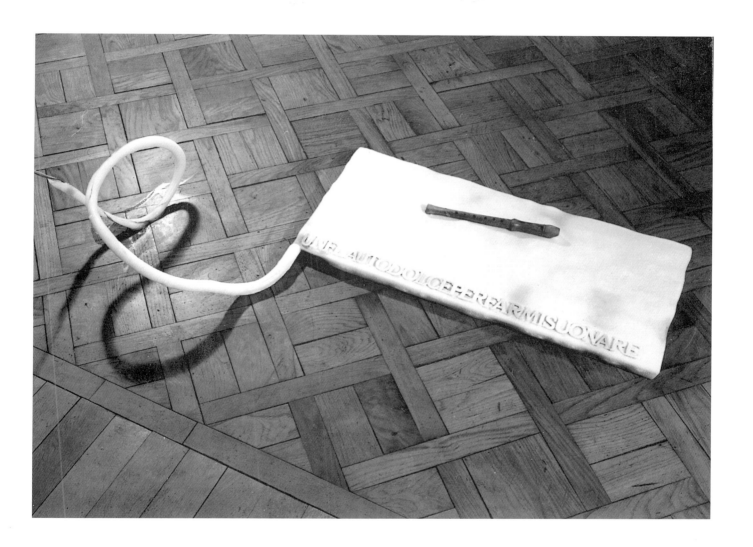

Un flauto dolce per farmi suonare, 1968

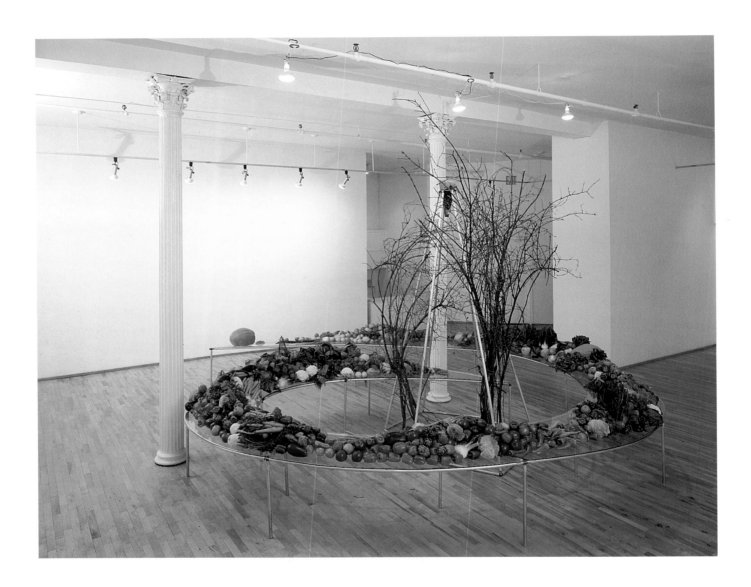

Tavolo a spirale, 1982

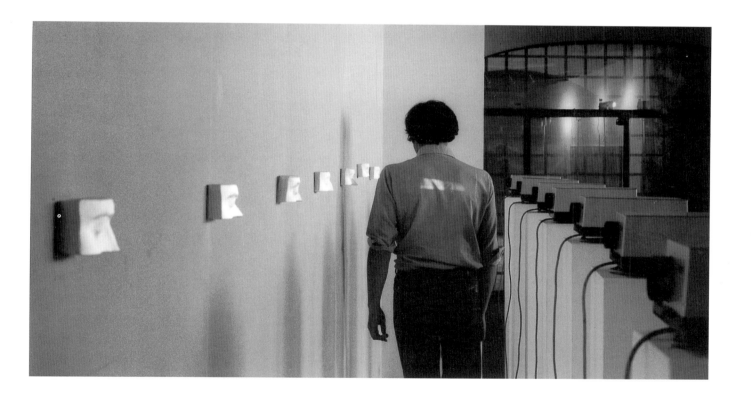

Occhi, 1973

Salvo

Autoritratti, 1969

Senza titolo, 1977

Studio per il "Circolo degli Artisti", 1999

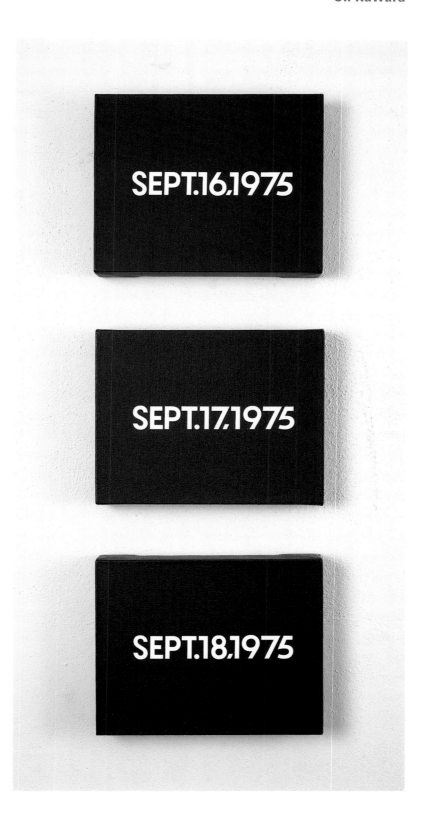

Date Paintings: Sept. 16, 1975
Sept. 17, 1975
Sept. 18, 1975

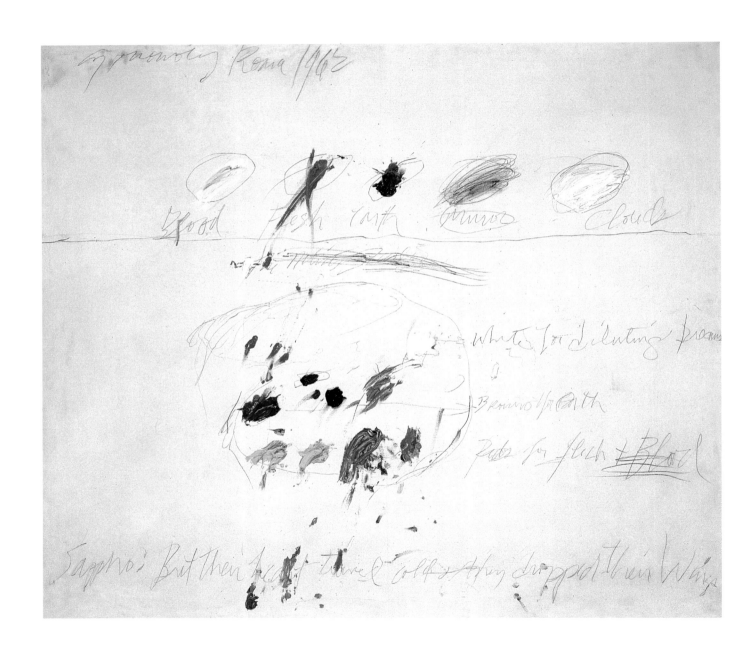

Senza titolo, 1962

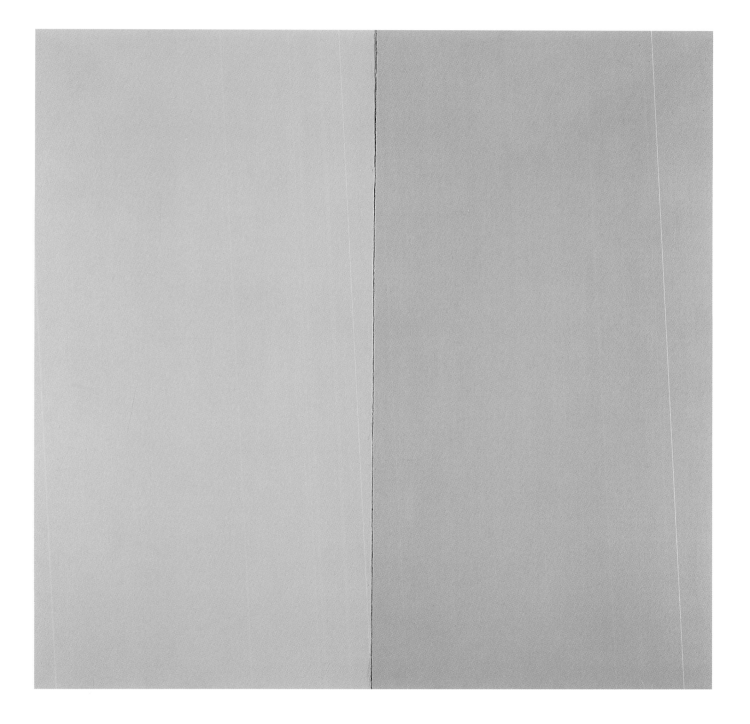

Rally, 1972

Boxes, 1999

Hollandische Seeschlacht (562-1), 1984

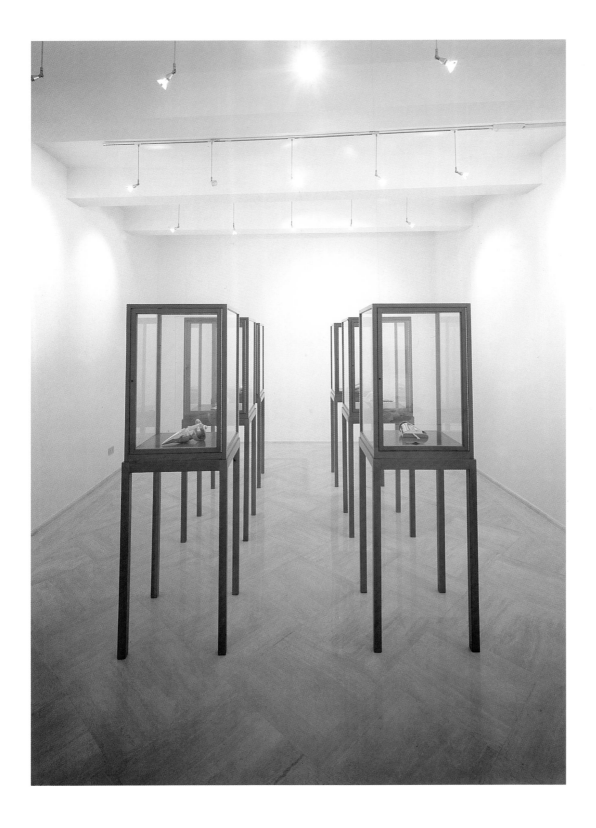

The Bachelors (After Marcel Duchamp), 1991

Senza titolo, 1998

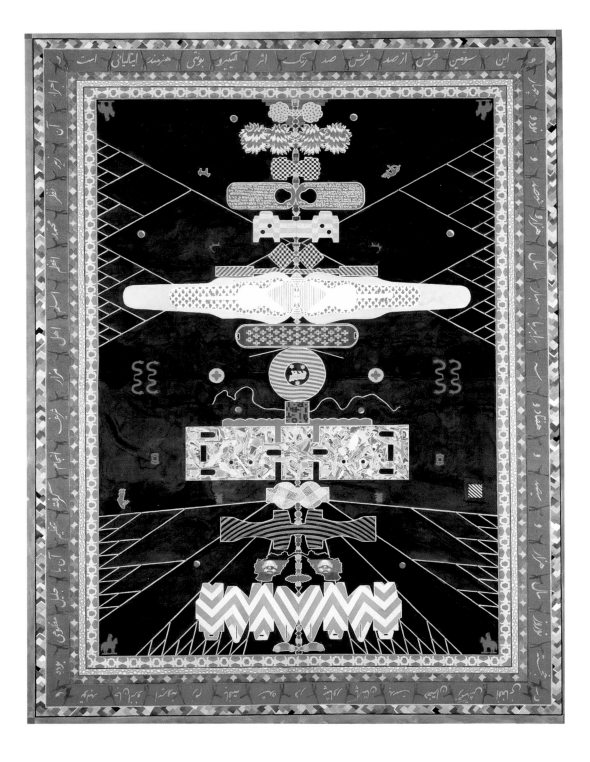

Senza titolo, 1994

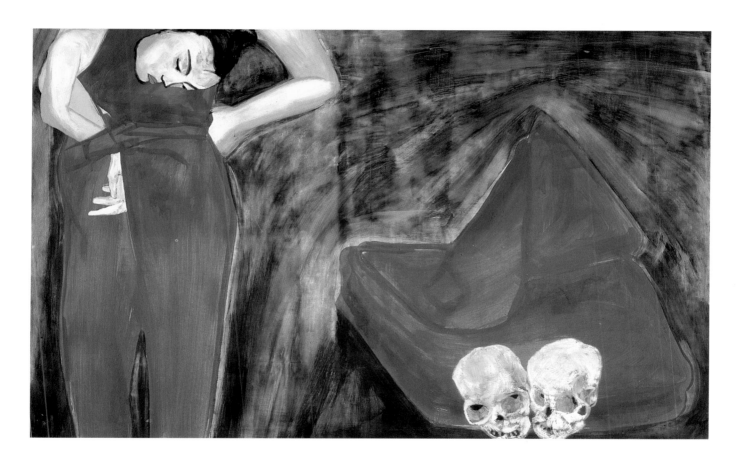

Maleta (Suitcase), 1984-85

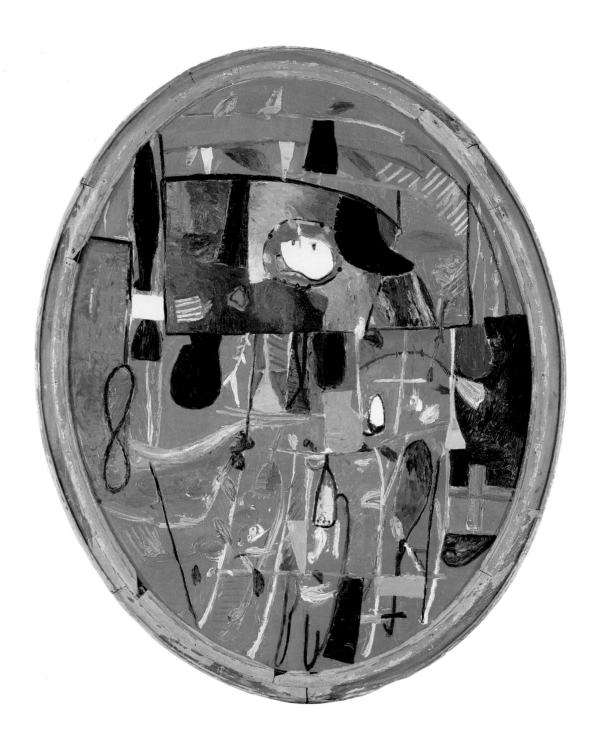

Senza titolo, 1994

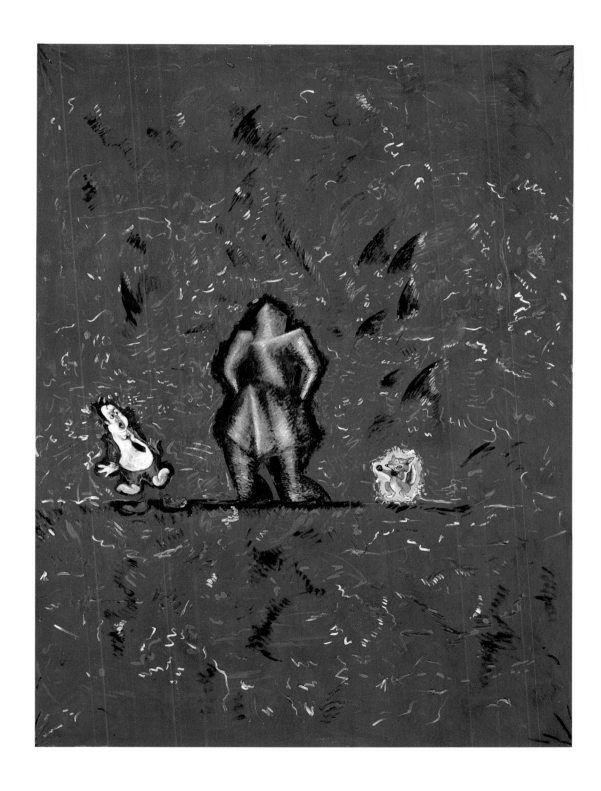

Senza titolo, 1980

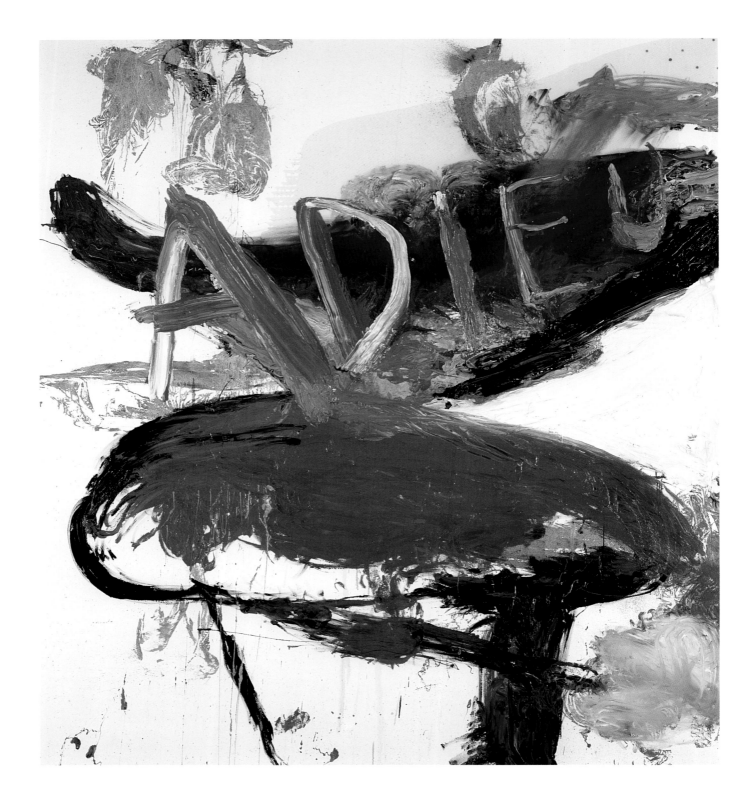

Adieu, 1995

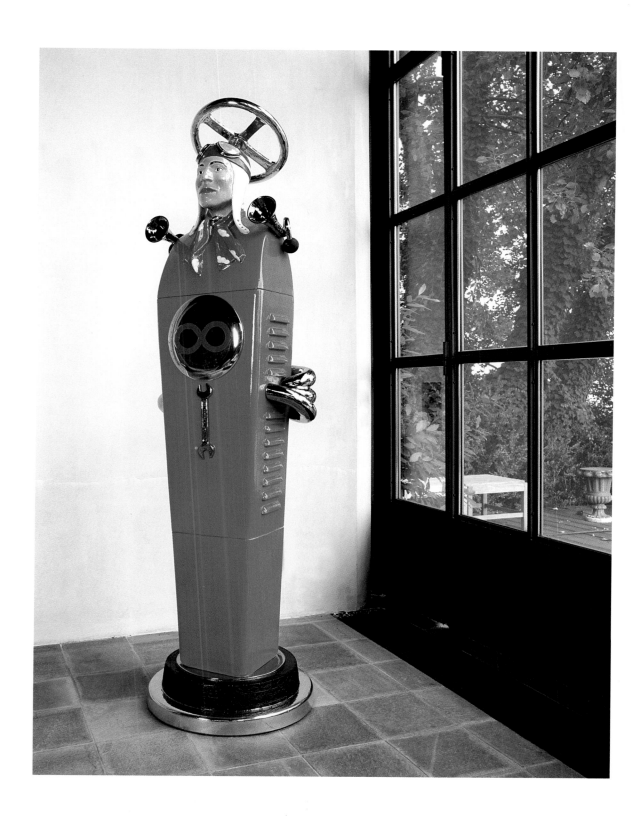

Nuvolarpilotazio, 1998

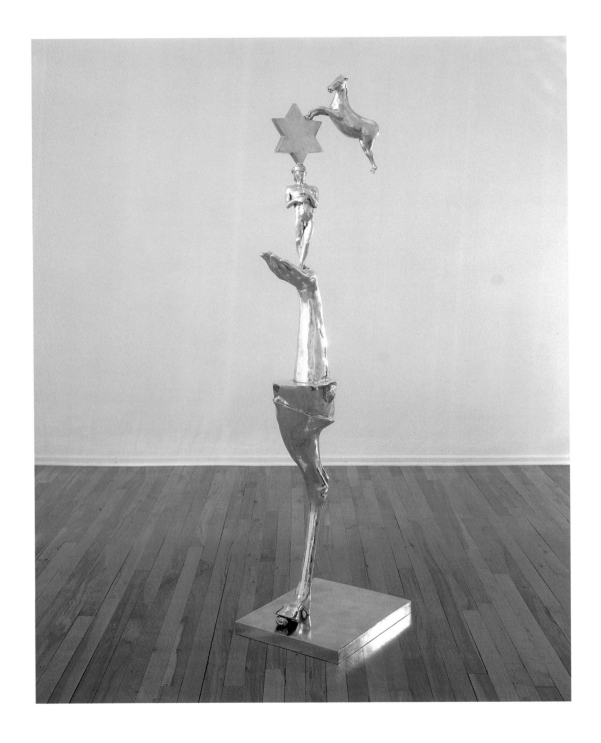

Utopia, 1991

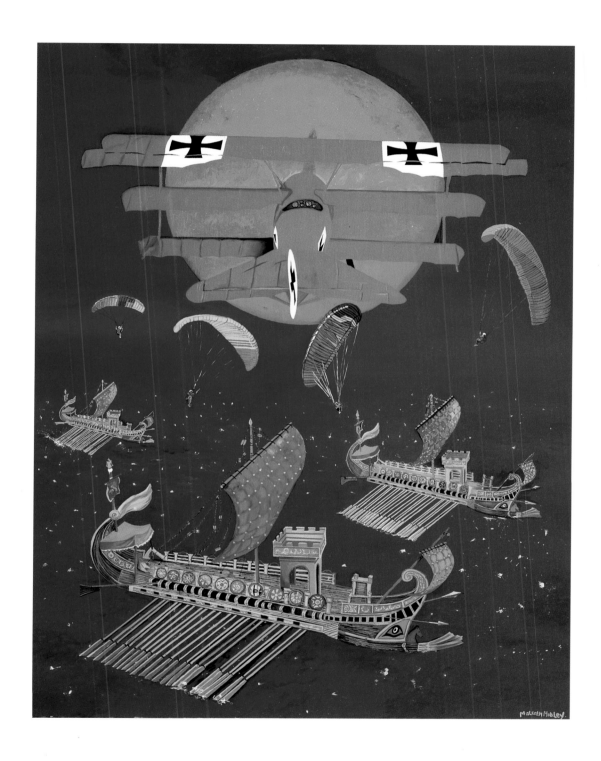

Approaching Valhalla, 1998

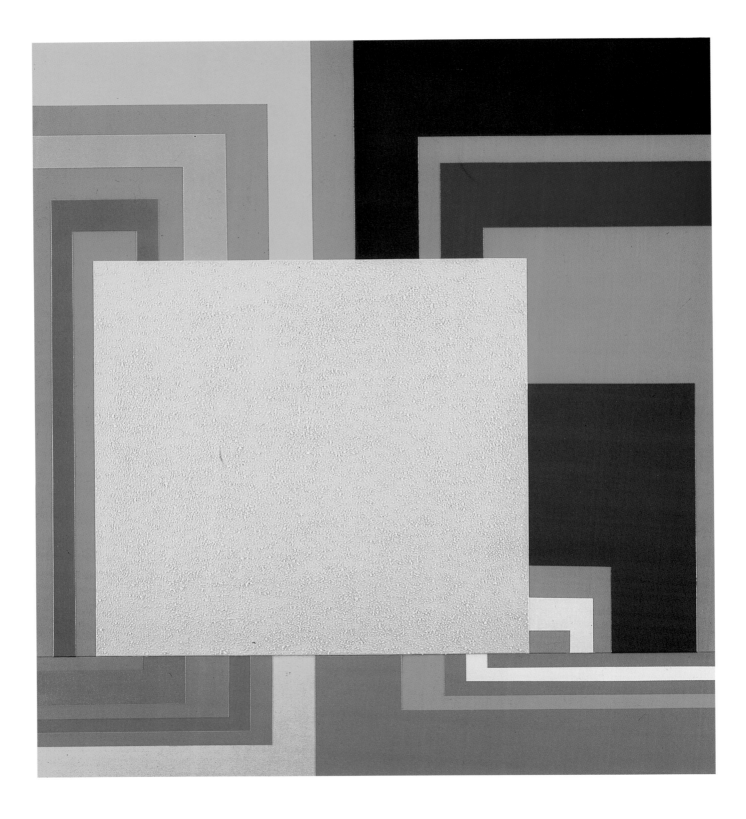

Isola, 1999

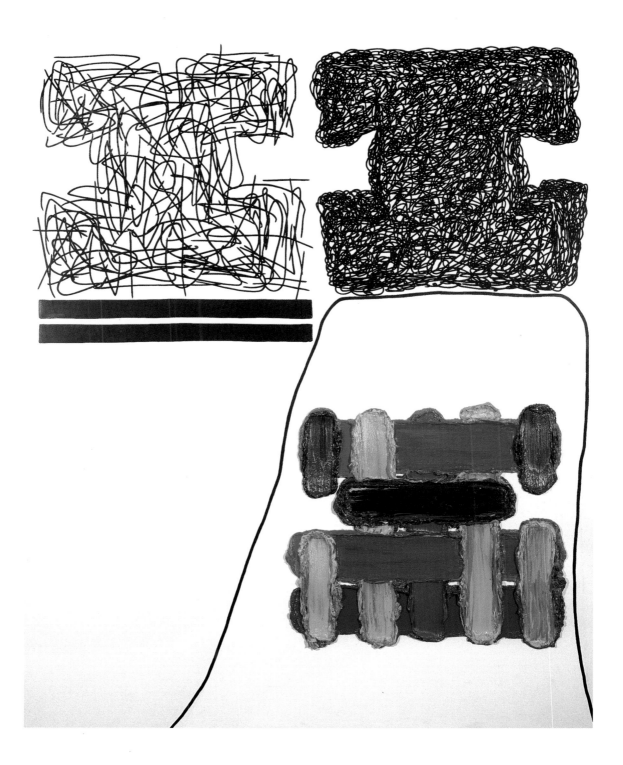

Senza titolo, 1997

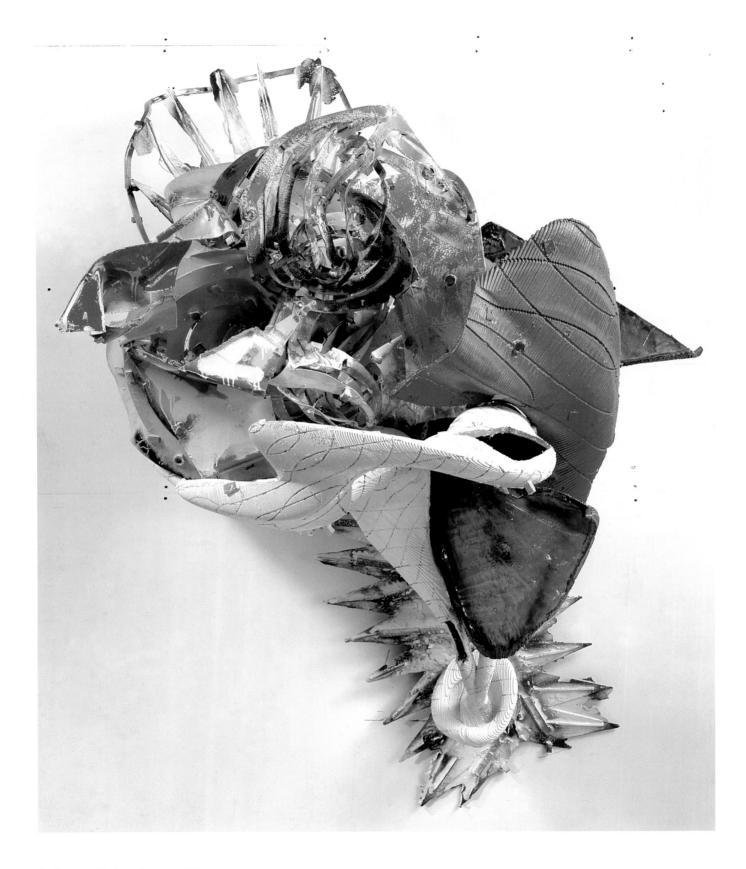

Ihr Name war Marianne Congreve, 1998

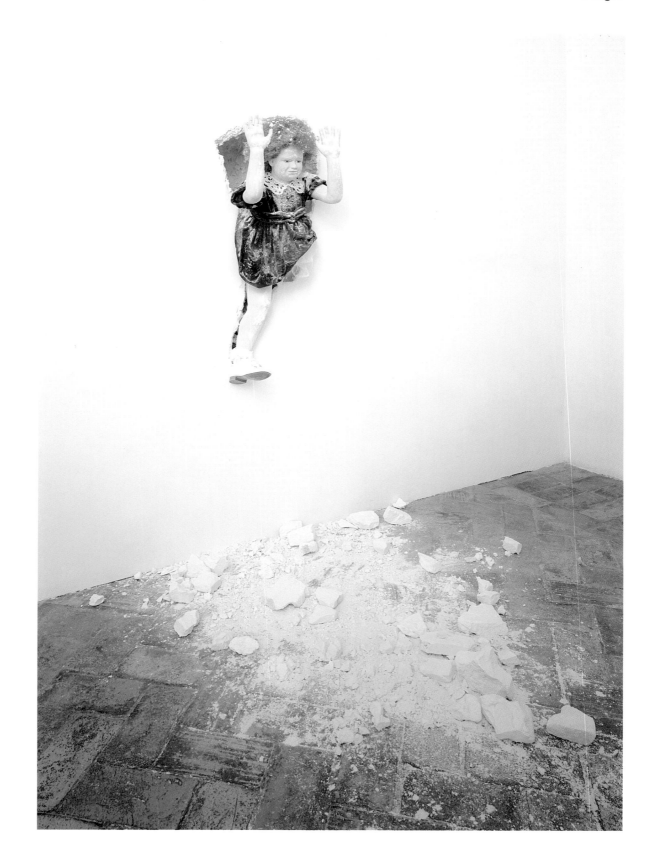

Untitled (Fatty 1998), 1998

Amore interrazziale, 1999

Crocevia, 1997

Beauty Secrets, 1998

Pollock-Action photo III, 1998

One Armed Puppet, 1989
Three Fates, 1989

Senza titolo, 1991

Untitled, (Torino), 1993-95

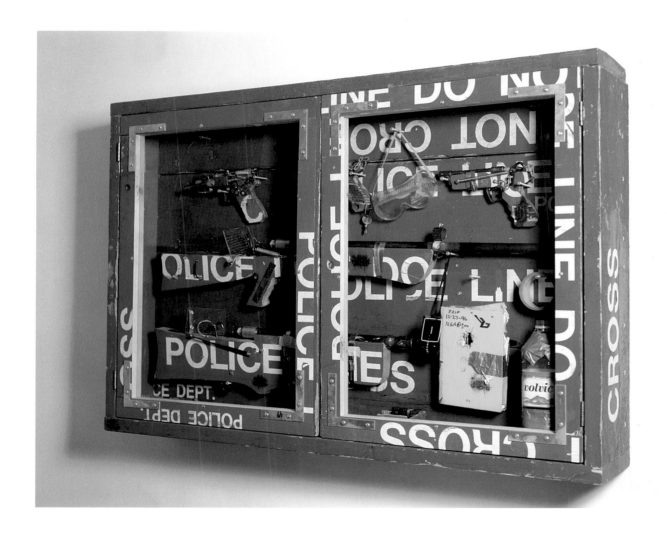

Floridian, 1996

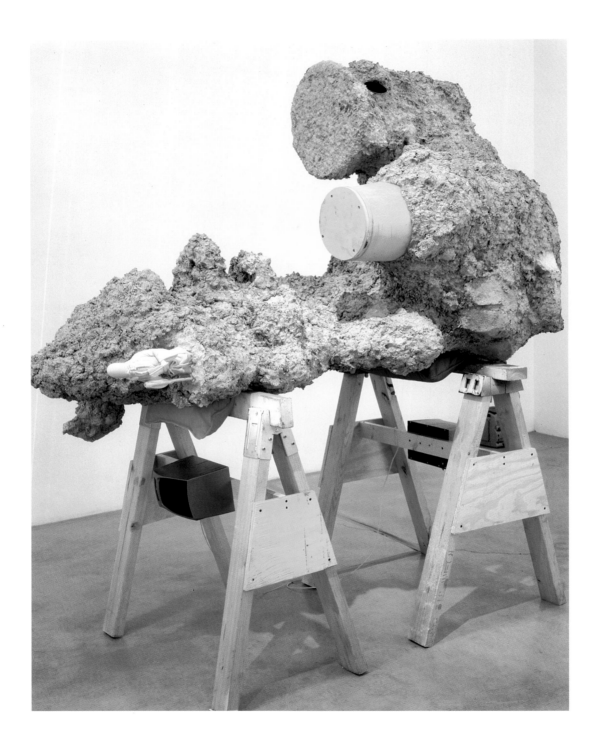

Aerodynamic Vertical to Horizontal Shift, 1999

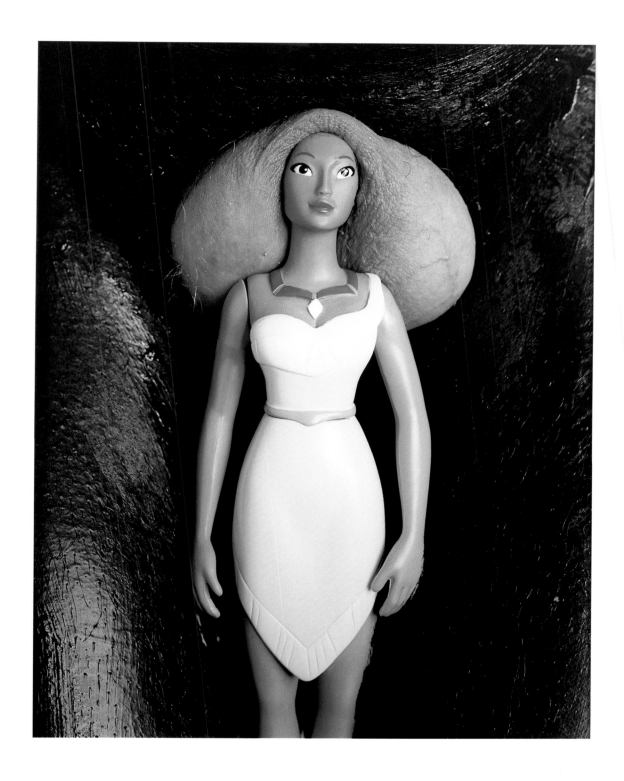

Pocahontus, 1996

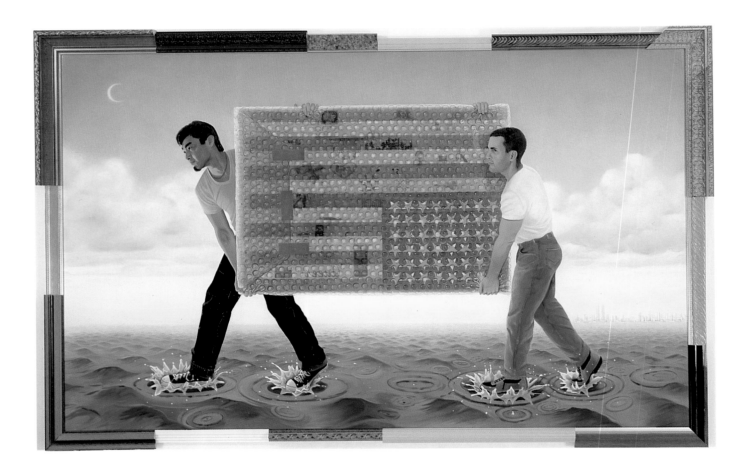

Emigrants 1997-98

Ciao, 1996

The beach: Demerara River Delta, 1994-96

Practical Family Budget, 1998

L'Incanto della Pittura Contemporanea Si Radica nell'Assoluta Arbitrarietà di un Muto Proferire, 2000

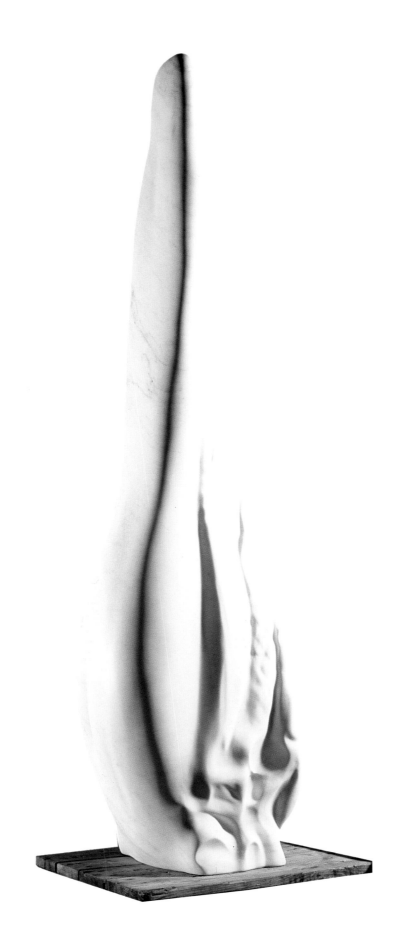

Senza titolo, 1999

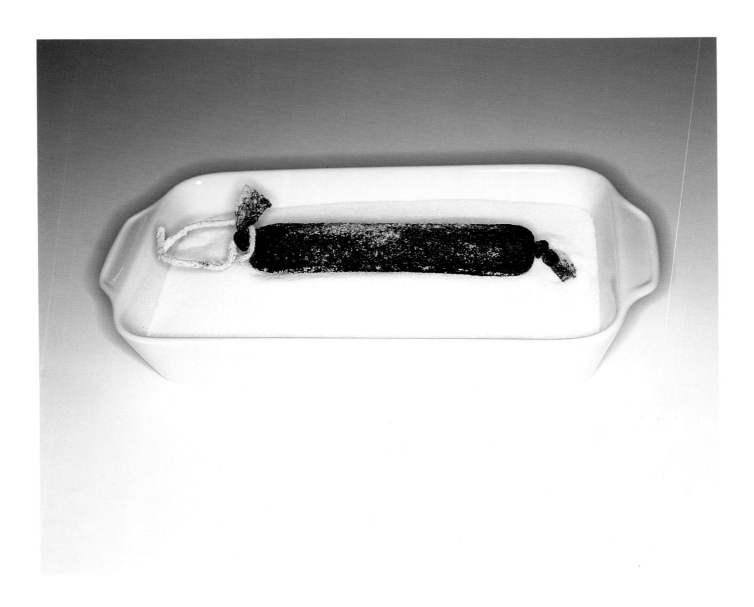

Incarnate, 1996

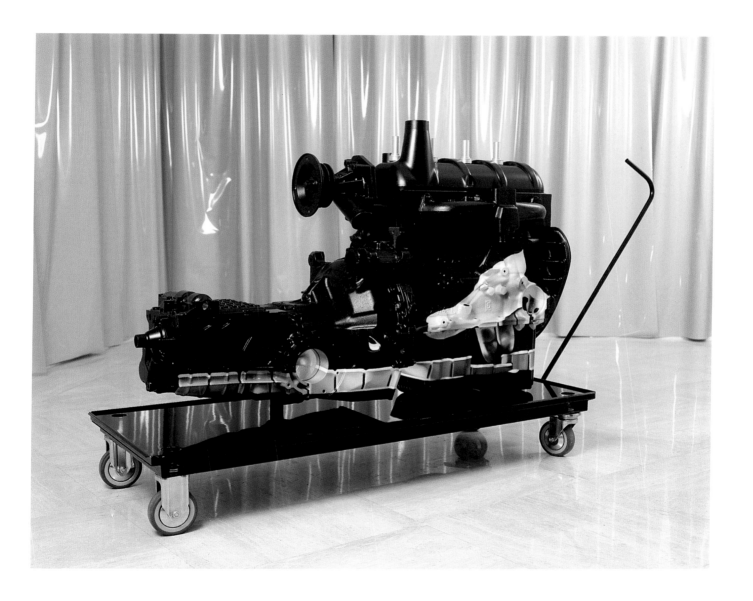

Olio su motore, 2000

Getaway - Louis Vuitton, 2000

Friendly Fire, 1998

Pot-Pourri, 1999

Artisti e opere
Artists and Works

pp. 41 **Carl Andre**
Quincy (Massachusetts) 1935

Milky Way, 1985
travertino
travertine
25 x 40 x 500 cm
coll. priv., Roma

49 **Giovanni Anselmo**
Borgofranco (Ivrea) 1934

Senza titolo, 1968
granito, lattuga, filo di rame
granite, lettuce, copper wire
63 x 25 x 25 cm
coll. Fondazione Pistoletto, Biella

35 **Arman**
Nice 1928

Picnic, 1960
pirottini argentati, teca
fluted silver paper cases, shrine
45 x 33 x 12 cm
coll. priv., Torino

96 **Bertozzi & Casoni**
Gianpaolo Bertozzi
Borgo Tossignano (Bologna) 1957
Stefano Dal Monte Casoni
Lugo di Romagna (Ravenna) 1961

Pot-Pourri, 1999
maiolica policroma smaltata
glazed polychrome majolica
misure variabili
variable dimensions
coll. Bertozzi & Casoni

85 **Keith Boadwee**
Los Angeles 1961

Pocahontus, 1996
stampa su duraflex
duraflex print
155 x 124,5 cm
coll. priv., New York

64 **Alighiero Boetti**
Torino 1940 - Roma 1994

Senza titolo, 1994
inchiostro acquarellato su carta intelata
pen and wash ink on paper on canvas
320 x 242 cm
Gian Enzo Sperone, New York

51 **Pier Paolo Calzolari**
Bologna 1943

Un flauto dolce per farmi suonare, 1968
superficie ghiacciante, piombo
freezing surface, lead
100 x 100 x 25 cm
courtesy 1000eVENTI, Milano

76 **Maurizio Cannavacciuolo**
Napoli 1954

Amore Interrazziale, 1999
olio su tela
oil on canvas
200 x 200 cm
coll. Galleria Cardi, Milano

67 **Sandro Chia**
Firenze 1946

Senza titolo, 1980
olio su tela
oil on canvas
240 x 185 cm
coll. priv., Torino

65 **Francesco Clemente**
Napoli 1952

Maleta (Suitcase), 1984-85
olio su tavola montato su alluminio
oil on wood on aluminium
106 x 172 cm
coll. priv., Torino

89 **Greg Colson**
Seattle 1965

Practical Family Budget, 1998
oli e smalto su tavola
oil and enamel on wood
ø 98 cm
coll. priv., Torino

90 **Mario Dellavedova**
Legnano (Milano) 1958

*L'Incanto della Pittura Contemporanea Si Radica
nell'Assoluta Arbitrarietà di un Muto Proferire*, 2000
tre latte in argento, giornale, pittura acrilica
three silver cans, newspaper, acrylic painting
misure variabili
variable dimensions
coll. Mario Dellavedova

81 **Wim Delvoye**
Wervik (Gent) 1956

Senza titolo, 1991
legno, vetro, serigrafie su seghe metalliche e
bombole
wood, glass, silkscreens of metal saws and
bombs
248 x 110 x 50 cm ca.
coll. Sperone Westwater, New York

47 **Jan Dibbets**
Weert (Eindhoven) 1941

Perspective Correction (my studio), 1969
foto su tela emulsionata
photo on emulsion on canvas
120 x 120 cm
coll. priv., Torino

33 **Jim Dine**
Cincinnati (Ohio) 1935

Rainbow, 1962
olio su tela e plastica
oil on canvas and plastic
185 x 185 x 15 cm
coll. priv., Torino

75 **Kim Dingle**
Pomona (California) 1951

Untitled (Fatty 1998), 1998
legno, gesso, papier mâché, colore a olio, cavo,
tessuto, lana d'acciaio
wood, plaster, papier mâché, oil painting, wire,
fabric, steel wool
190 x 100 x 46 cm
Sperone Westwater, New York

43 **Dan Flavin**
New York 1933-1996

Senza titolo, 1969
neon colorato
color neon
120 x 120 x 20 cm
courtesy 1000eVENTI, Milano

70 **Giuseppe Gallo**
Rogliano (Cosenza) 1954

Utopia, 1991
argento
silver
183 x 38 x 45,5 cm
coll. priv., Torino

45 **Gilbert & George**
Dolomiti (Italia) 1943; Totnes (Devon) 1942

Red Morning – Hate, 1977
16 fotografie stampate a mano, masonite,
cornici metalliche
16 hand-dyed photos, mounted on masonite
in metal frames
241 x 201 cm
coll. priv. courtesy Fine Arts & Projects, Mendrisio

78 **Graham Gillmore**
Vancouver 1963

Beauty Secrets, 1998
tecnica mista su masonite
mixed media on masonite
304 x 259 cm
Renato Cardi, Milano

94 **Toland Grinnell**
Brooklyn 1969

Getaway – Louis Vuitton, 2000
valigia "Bisten" Louis Vuitton, tecnica mista
Louis Vuitton "Bisten" style suitcase,
mixed media
17,5 x 65 x 45 cm chiusa/*closed*;
70 x 97,5 x 105 cm aperta/*open*
Sperone Westwater, New York

72 **Peter Halley**
New York 1953

Isola, 1999
acrilico e tecnica mista su tela
acrylic and mixed media on canvas
203 x 183 x 11 cm
coll. priv., Torino

95 **Tim Hawkinson**
San Francisco 1960

Friendly Fire, 1998
meccanismi elettronici montati su oggetti
computer striking mechanism mounted on objects
misure variabili
variable dimensions
Gian Enzo Sperone, New York

46 **Douglas Huebler**
Ann Arbor (Michigan) 1924

Variable piece ## 20'', 1971
testo dattiloscritto e fotografie
typescript and photos
coll. priv., Torino

57 **On Kawara**
Kariya (Aichi Prefecture) 1933

Date Paintings: Sept. 16, 1975
Sept. 17, 1975
Sept. 18, 1975
olio su tela
oil on canvas
22 x 26 cm cd./*each*
coll. priv., New York

84 **Mike Kelley**
Dearborn (Michigan) 1954

Aerodynamic Vertical to Horizontal Shift, 1999
tecnica mista
mixed media
185,5 x 107 x 160 cm
Gian Enzo Sperone, New York

93 **Thorsten Kirchhoff**
Copenaghen 1960

Olio su motore, 2000
olio su motore, carrello, impianto audio e
luci psichedeliche
oil on motor, trolley, sounding system and
psychedelic lights
170 x 46,5 x 92 cm
coll. priv., Milano

42 **Joseph Kosuth**
Toledo (Ohio) 1945

*Neon electrical light english glass letters red
eight*, 1965
neon
100 cm ca.
coll. priv., Torino

55 **Jannis Kounellis**
Pireo (Athens) 1936

Senza titolo, 1977
part./*detail*
lamiera di ferro, frammenti di vetro, trenini
elettrici
sheet-iron, broken glasses, electrical model trains
200 x 180 cm
coll. Jannis Kounellis

82 **Guillermo Kuitca**
Buenos Aires 1961

Untitled (Torino), 1993-95
tecnica mista su tela
mixed media on canvas
188 x 208,3 cm
Sperone Westwater, New York

63 **Wolfgang Laib**
Metzingen (Deutschland) 1950

Senza titolo, 1998
cera d'api
beeswax
40 x 40 x 100 cm
courtesy 1000eVENTI, Milano

73 **Jonathan Lasker**
Jersey City (New York) 1948

Senza titolo, 1997
olio su tela
oil on canvas
215 x 167 cm
coll. priv., Biella

62 **Sherrie Levine**
Hazleton (Pennsylvania) 1947

The Bachelors (After Marcel Duchamp), 1991
6 fusioni in ottone, 6 vetrine in legno
6 brass casts, 6 wooden shrines
175,5 x 51 x 51 cm cd./*each*
Gian Enzo Sperone, New York

32 **Roy Lichtenstein**
New York 1923-1997

Half Face with Collar, 1963
olio su tela
oil on canvas
121,92 x 121,92 cm
coll. priv., Genève

87 Charles Long
Long Branch (New Jersey) 1958

Ciao, 1996
hydrocal, plexiglas, ottone, legno, polistrolo,
impianto di illuminazione e acciaio
hydrocal, plexiglas, brass, wood, polystyrene,
lighting system and steel
101,5 x 98,5 x 84 cm
coll. priv., Torino

48 Richard Long
Bristol 1945

Color Wind Circle, 1992
pietra della Cornovaglia
Cornwall stone
ø 250 cm
coll. priv., Torino

59 Brice Marden
Bronxville (New York) 1938

Rally, 1972
tecnica mista su tela
mixed media on canvas
122 x 122 x 4 cm
coll. priv., Roma

52 Mario Merz
Milano 1925

Tavolo a spirale, 1982
alluminio, vetri, frutta, vegetali
aluminum, glass, fruit, vegetables
ø 546 cm
coll. Mario Merz

39 Aldo Mondino
Torino (Italia) 1938

The Byzantine World, 1999
cioccolatini su tavola
chocolate candies on wood
190 x 240 cm
Gian Enzo Sperone, New York

Scultura un corno, 1990
cioccolato Peyrano
Peyrano chocolate
210 x 80 cm
coll. Aldo Mondino

86 Frank Moore
New York 1953

Emigrants, 1997-98
olio su tela su pannello con cornice
oil on canvas on featherboard with frame
172,7 x 264,2 cm
Sperone Westwater, New York

71 Malcom Morley
London 1931

Approaching Valhalla, 1998
olio su lino
oil on linen
259 x 201,9 cm
coll. priv., Milano
courtesy Renato Cardi

40 Robert Morris
Kansas City (Missouri) 1931

Senza titolo (Felt piece), 1967-68
feltro grigio
grey felt
360 x 180 x 1 cm
courtesy 1000eVENTI, Milano

79 Vik Muniz
São Paulo 1961

Pollock-Action photo III, 1998
stampa cibachrome a colori
cybachrome colorprint
122 x 153 cm
coll. priv., Torino

44 Bruce Nauman
Fort Wayne (Indiana) 1941

Holograms, 1968
proiettore laser e lastra di vetro
laser projector and glass-sheet
courtesy 1000eVENTI, Milano

69 Luigi Ontani
Vergato (Bologna) 1942

Nuvolarpilotazio, 1998
ceramica policroma
polychrome ceramic
195 x 55 x 50 cm
coll. priv., Torino

66 Mimmo Paladino
Paduli (Benevento) 1948

Senza titolo, 1994
olio su tela
oil on canvas
250 x 192 cm
coll. priv., Torino

56 Giulio Paolini
Genova 1940

Studio per il *Circolo degli Artisti*, 1999
matita e collage su carta
pencil and collage on paper
70 x 70 cm
coll. Giulio Paolini

36 Pino Pascali
Polignano a Mare (Bari) 1935-Roma 1968

Contraerea, 1965
objet trouvés
170 x 95 x 130 cm
coll. priv., Roma

53 Giuseppe Penone
Garessio (Cuneo) 1947

Occhi, 1973
calchi in gesso, diapositive, proiettori
plaster casts, slides, projectors
misure variabili
variable dimensions
coll. Giuseppe Penone

38 Michelangelo Pistoletto
Biella 1933

Uomo di spalle, 1965
carta velina su lamiera di acciaio lucidata a
specchio
tissue-paper on mirrored steel-sheet
230 x 120 cm
coll. Patrizia Bona, Filacciano

92 Marc Quinn
London 1964

Incarnate, 1996
sangue umano, avena, sale, collagene, porcellana
e base
human blood, oats, salt, collagen, porcelain and
plinth
155 x 50 x 50 cm
courtesy Jay Jopling, London

34 Robert Rauschenberg
Port Arthur 1925

Trapeze, 1964
olio e serigrafia su tela
oil and silkscreen on canvas
304 x 122 x 2,3 cm
coll. priv., Torino

61 Gerhard Richter
Dresden 1932

Hollandische Seeschlacht (562-1), 1984
olio su tela
oil on canvas
100 x 140 cm
coll. priv., Torino

88 **Alexis Rockman**
New York 1962

The beach: Demerara River Delta, 1994-96
olio, sabbia, polimeri, lacca e materiali vari su legno
oil, sand, polymer, lacquer, mixed objects on wood
244 x 162,5 cm
coll. priv., New York

83 **Tom Sachs**
New York 1966

Floridian, 1996
tecnica mista
mixed media
135 x 100 x 23 cm
Gian Enzo Sperone, New York

54 **Salvo**
Leonforte (Enna) 1947

Autoritratti, 1969
fotografie (7 parti)
photos (7 parts)
40 x 38 cm cd./*each*
coll. priv., Torino

37 **Mario Schifano**
Homs (Libia) 1934-Roma 1998

Qualcos'altro, 1960
smalto su carta intelata
enamel on paper on canvas
159 x 160 cm
coll. priv., Torino

68 **Julian Schnabel**
New York 1951

Adieu, 1995
olio e resina su tela
oil and resin on canvas
275,5 x 244 cm
Gian Enzo Sperone, New York

77 **Gianni Stefanon**
Liège 1957

Crocevia, 1997
tempera e foglia d'oro su tavola
tempera and gold foil on wood
40 x 35 cm
coll. Gianni Stefanon

74 **Frank Stella**
Malden (Massachusetts) 1936

Ihr Name war Marianne Congreve, 1998
tecnica mista su fusione in alluminio
mixed media on aluminium cast
203,2 x 150 x 101,5
Sperone Westwater, New York

60 **Richard Tuttle**
Rahway (New Jersey) 1941

Boxes, 1999
tempera su cartone (5 parti)
tempera on cardboard (5 parts)
25,5 x 13 x 5 cm cd./*each*
courtesy Galleria Cardi, Milano

58 **Cy Twombly**
Lexington (Virginia) 1928

Senza titolo, 1962
olio e punta di piombo su tela
oil and lead pencil on canvas
130 x 150 cm
coll. priv., Torino

91 **Not Vital**
Sent (Switzerland) 1948

Senza titolo, 1999
marmo
marble
200 x 40 x 40 cm
coll. priv., Torino

31 **Andy Warhol**
Pittsburg (Pennsylvania) 1928-New York 1987

Knives, 1981-82
polimeri sintetici e serigrafia su tela
synthetic polymer and silkscreen on canvas
227 x 178 cm
coll. priv., New York

80 **William Wegman**
Holyoke (Massachusetts) 1942

One Armed Puppet, 1989
fotografia polaroid polacolor II
polaroid polacolor II photograph
61 x 51 cm
coll. Patrizia Bona, Filacciano

Three Fates, 1989
fotografia polaroid polacolor II
polaroid polacolor II photograph
61 x 51 cm
Gian Enzo Sperone, New York
coll. Patrizia Bona, Filacciano

50 **Gilberto Zorio**
Andorno Micca (Biella) 1944

Senza titolo, 1967
tubo di eternit, gesso, cloruro di cobalto
asbestos cement tube, plaster, cobalt chloride
170 x 60 x 60 cm
coll. priv., Torino